U0110855

大展好書　好書大展
品嘗好書　冠群可期

大展好書　好書大展
品嘗好書　冠群可期

棋藝學堂 12

# 兒少學圍棋

## 提 高 篇

李 智 編著

（從1段到3段）

定石・中盤戰術・官子・各局研究

品冠文化出版社

# 前 言

　　圍棋的歷史非常悠久，在春秋戰國時期的
《孟子》一書中，就有圍棋高手弈秋指導弟子
學棋的記載。圍棋對兒童少年在智力開發、思
維能力的提高、情商的培養等方面的教育功
能，得到了社會各界人士的認可與好評。

　　要想帶領兒童少年步入深邃奇妙而又樂趣
無窮的圍棋世界，需要優秀的圍棋老師和優秀
的圍棋教材。

　　在多年的圍棋教學實踐中，編者總結出了
一套簡明實用、符合規律、行之有效的教學方
案，現把自己的教學心得編寫成書，奉獻給廣
大的圍棋教育工作者和兒童少年。希望透過本
書，更多的人能學會圍棋，喜愛圍棋。

　　本書有以下四個主要特點：

　　（一）圍棋知識系統全面。

（二）注重學生的興趣和實戰能力的培養。

（三）注重圍棋基本功的鍛鍊。

（四）習題量大，包含了大量實戰對局中的常見棋形。

下面再向學生和家長介紹一下學習圍棋的注意事項和提高圍棋水準的主要方法：

（一）興趣是最好的老師。老師的教學方法要符合兒童特點，老師和家長要多交流溝通，以賞識教育為主，要讓學生從接觸圍棋開始就對圍棋產生濃厚的興趣。

（二）提高面對勝負、承受挫折的能力。下圍棋是一項人與人之間的交流活動，從開始學習圍棋，就要面對圍棋的輸贏勝負。圍棋的勝負，也是圍棋魅力的一部分，即使是圍棋世界冠軍，平均每下十盤比賽棋，也要輸上三四盤棋，何況我們初學者呢？不怕輸棋，積極面對，我們才會更加優秀。

（三）要想培養興趣、提高水準，就要花更多的時間來學習圍棋，多上課，多下棋，多做題。學習圍棋的同學，課業也會十分出色，因為綜合能力提高了。請您多給圍棋一點時

間，圍棋會還您一個優秀的人才，一個精彩的
世界。

　　希望本書的出版，能使更多的孩子喜歡上
圍棋，並有所造詣，將中國淵遠流長的圍棋文
化傳承下去。

# 目　錄

前　言 ……………………………………………………………3

第五十五課　圍棋格言 …………………………………………9

第五十六課　常用定石（「三三」定石）………………………16

第五十七課　常用定石（目外、高目定石）…………………20

第五十八課　中盤戰術（厚勢的作用）………………………27

第五十九課　中盤戰術（攻擊的方法）………………………34

第 六 十 課　中盤戰術（打入戰術）…………………………41

第六十一課　中盤戰術（治孤技巧）…………………………48

第六十二課　中盤戰術（大模樣戰術）………………………54

第六十三課　中盤戰術（棄子戰術）…………………………62

第六十四課　圍棋名局研究（古力—李昌鎬）………67

第六十五課　官子的三種類型

　　　　　　（雙先、單先、雙後）………………………82

第六十六課　官子價值的計算方法 …………………………88

第六十七課　死活對局 ·················································96

第六十八課　奇妙的征子世界 ······························ 105

第六十九課　名局研究（武宮正樹—趙治勳）····· 139

第 七 十 課　官子手筋 ····································· 151

第七十一課　名局研究（趙善津—王銘琬）········· 157

總複習 ········································································ 165

附　錄　棋經十三篇································································ 249

　　論局篇第一 ·········································· 250

　　得算篇第二 ·········································· 252

　　權輿篇第三 ·········································· 252

　　合戰篇第四 ·········································· 253

　　虛實篇第五 ·········································· 256

　　自知篇第六 ·········································· 257

　　審局篇第七 ·········································· 258

　　度情篇第八 ·········································· 259

　　斜正篇第九 ·········································· 261

　　洞微篇第十 ·········································· 263

　　名數篇第十一 ······································ 264

　　品格篇第十二 ······································ 265

　　雜說篇第十三 ······································ 266

# 第 五 十 五 課

# 圍 棋 格 言

　　在幾千年的圍棋發展歷史中，圍棋高手經過實踐總結出很多容易記憶和傳誦的圍棋格言，簡短的一句話，精闢地說明了一個圍棋行棋的原則和道理，幫助圍棋愛好者輕鬆快速地找到好的下法。

　　本節課我們就來學習幾條著名的圍棋格言：

　　（1）中央開花三十目。

　　（2）左右同形走中間。

　　（3）二子頭必扳。

　　（4）殺棋用扳。

　　（5）斷哪邊，吃哪邊。

　　（6）攻擊用飛。

　　（7）厚勢勿近。

## ▲課堂內容

### 圖1 中央開花三十目

黑1在棋盤中央下子，白棋用4個子把它提掉，叫做「提子開花」。這個棋形非常強大，就像原子彈爆炸一樣，對周圍產生了巨大的輻射作用，即使讓黑棋佔領4個角，白棋也足以與之相抗衡。

這樣強大的棋形，在圍棋中叫做**厚勢**，就像強

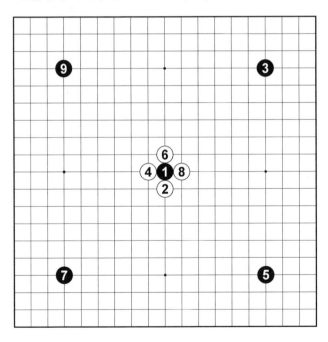

圖1

大的軍隊，使敵人不敢靠近。格言對這種在棋盤中央一帶提子的棋形，叫做「**中央開花三十目**」。對這個棋形，有兩點需要注意：

（1）已經有一個黑子被吃掉，白棋是透過提子自然形成的開花，如果自己擺成這個形狀，不叫做開花。

（2）提子開花越早，周圍越空曠，越能體現出開花的威力，如果下到官子階段，提一個子的價值，可能就只有一兩目了。

### 圖2　左右同形走中間

被包圍的白棋，眼形很充分，看似已經活棋，但由於白棋氣緊有斷點，黑棋仍然可以殺死白棋，在兩邊棋形相同的情況下，中間往往都是要點，黑1在中間下子以後，A、B兩邊都能倒撲白棋，格言叫做「**左右同形走中間**」。

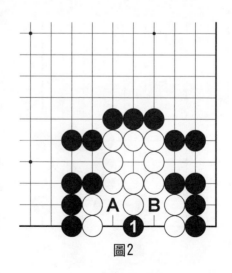

圖2

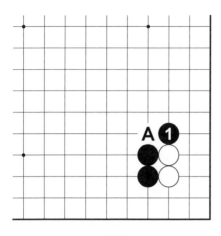

圖3

## 圖3　二子頭必扳

本圖是經常能夠遇到的形狀，黑白二子互相貼住，黑1扳頭，是有力的下法，白棋的腦袋被黑棋按住，只能難受地在下面爬行。如果此時白棋先下，就要在A位對黑棋扳頭了，格言叫做「二子頭必扳」。

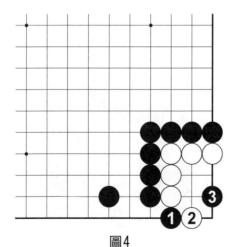

圖4

## 圖4　殺棋用扳

面對白棋的大眼，黑1扳，縮小白棋的眼位，形成刀把五後，再用黑3點死白棋。黑1的殺棋手段叫做「殺棋用扳」。

## 圖5　斷哪邊，吃哪邊

白棋有兩個斷點，黑1切斷，白2打吃，黑3雖然可以切斷外面白子，但白棋2、4提子活棋，也很有收穫。如果黑1先斷在3的位置，白棋就在A位吃掉它，這叫做「斷哪邊，吃哪邊」。

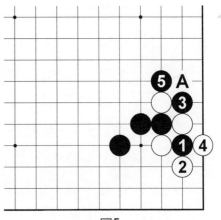

圖5

## 圖6　攻擊用飛

黑1和A子組成小飛的棋形，對白棋展開攻擊，同時擴張了下邊的大模樣，格言叫做「攻擊用飛」。

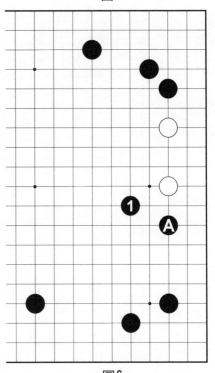

圖6

## 圖 7　厚勢勿近

　　黑白雙方在棋盤的右下角，都有一塊眼位豐富、非常強大的棋，這種棋叫做厚勢。厚勢對其他棋子具有排斥作用，雙方都不應該在厚勢附近下子，如果在己方厚勢附近下子，自己的棋子就會過於凝聚，導致效率低下；如果在對方厚勢附近下子，就會遭到對方的猛烈攻擊。格言告訴我們「**厚勢勿近**」，本圖黑 1 和白 2 遠離厚勢，是正確的下法，如果在 A、B 位一帶下子，就錯誤了。

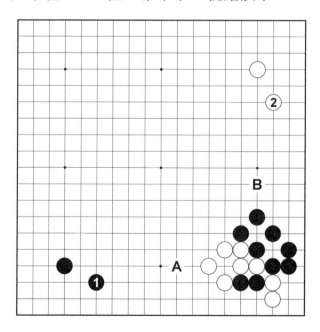

圖7

# ▲圍棋故事

## ● 天下神童

　　唐開元十六年，玄宗舉行全國神童選拔，一位叫員俶的九歲小孩舌戰群童，脫穎而出。唐玄宗非常高興，順口問他：「還有比你更聰明的孩子嗎？」員俶答道：「表弟李泌年方七歲，才學比我更高。」玄宗立即派人飛馬接來李泌，自己與燕公張說對弈。

　　李泌到來，玄宗便指著棋局試李泌的才學。張說先做示範：「方若棋盤，圓若棋子，動若棋生，靜若棋死。」語畢，李泌稍加思索答道：「方若行義，圓若用智，動若騁材，靜若得意。」句句不離棋而無棋字，令玄宗龍顏大悅，囑咐李泌父母悉心教導，將來必成棟樑之材。

　　後來李泌果然功勳卓著，成為肅宗、代宗、德宗三朝宰相。

# 第五十六課

# 常用定石
# (「三三」定石)

## ▲教學要點

　　「三三」的位置在棋盤上兩條三線的交叉點上，位置比較低，容易守住角上的實地，但對中央的影響力要小一些，「三三」定石一般都比較簡明易懂。

## ▲課堂內容

### 圖1

黑1「三三」，白2二間掛角，黑3拆二，白4拆二，黑1、3佔領角上和右邊，白2、4佔領下邊，雙方子力都在三線，比較容易圍住實地。

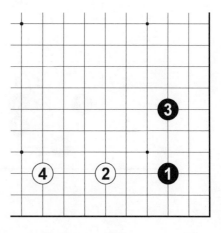

圖1

### 圖2

由於「三三」位置比較低，也有本圖白2的特殊掛角方法，黑1「三三」，白2肩沖，黑3長，白4長，黑5小飛，白6大跳，黑7小飛，白8大跳，結果黑棋獲得了角上的實地，白棋獲得中央的外勢。

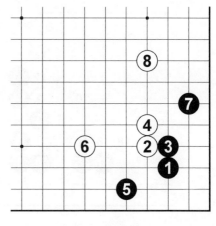

圖2

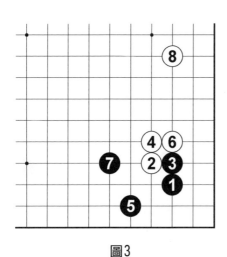

圖3

### 圖3

上圖中的白6大跳，也可以採用本圖中的白6拐，接著黑7小飛，白8立二拆三，白棋在右邊圍空，成為好形。

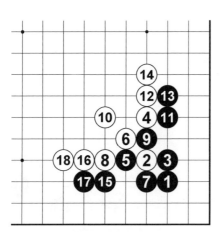

圖4

### 圖4

白4跳，也是常用下法，白8反打是好棋，棄掉白2，成為好形。至白18，黑棋取得角上巨大的實地，白棋也獲得了非常強大的外勢。

**圖 5**

黑 1「三三」，白 2 大飛掛角，黑 3 大飛守角，白 4 斜拆三，黑 5 斜拆三。本圖的定石，雙方棋子開闊舒展，發展性強，但棋形不如圖 1 紮實。

圖5

**圖 6**

對白 2 的大飛掛角，黑 3 也可以在三線堅實地拆二，大家可以根據周圍棋子的配合情況，靈活改變棋子的遠近高低。

圖6

# 第五十七課

# 常用定石
# （目外、高目定石）

## ▲教學要點

目外和高目定石側重於邊和中央，對角部的控制力相對比較弱，在高手對局中比較少見，喜歡外勢和戰鬥的棋手偶爾使用。

# ▲課堂內容

## 圖1

黑1目外，白2小飛掛角，黑3飛壓，白4長，黑5長，白6跳，黑7拆四。本圖對白2的掛角，黑3、5壓迫白棋，形成外勢以後，在7位開拆，發展方向側重於右邊。

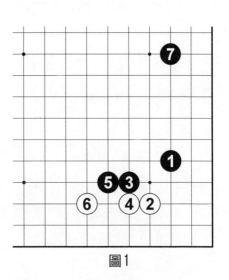

圖1

## 圖2

黑1目外，白2小飛掛角，黑3飛壓，白4併，黑5尖，白6跳，黑7拆四。本圖對白2掛角，黑3大飛的下法，是著名的「**大斜定石**」，有大斜千變的說法。本圖

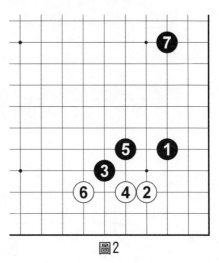

圖2

白4堅實地並排走一手，是最簡明的下法，黑5封鎖白棋中間的出路，白6跳出頭，黑7憑藉黑1、3、5三子組成的外勢開拆，結果和圖1大同小異。

圖3

　　黑1目外，白2高掛，黑3小飛守角，白4擋，黑5立，白6跳，黑7刺，白8粘，黑9拐，白10跳。

　　由於白2採取高位掛角的方法，黑3回到角上獲得了實地，白棋反而取得了外勢，應用不同的定石，雙方發展方向就完全不同了。但都是以局部互不吃虧的結果告一段落。

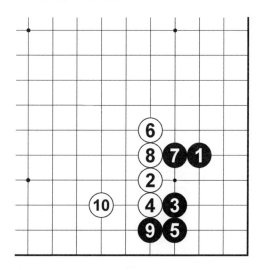

圖3

圖 4

黑 1 高目，白 2 一間掛角，黑 3 飛罩，白 4 下托，黑 5 扳，白 6 退，黑 7 粘。

本定石黑棋比白棋多下了一手棋，形成了強大的外勢，白棋先手獲得角上實地後，可以脫先佔領其他大場。以後 A 位是雙方的要點，價值很大。

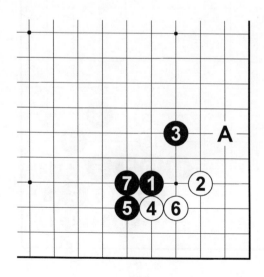

圖4

## 圖 5

　　黑 1 高目，白 2 一間掛角，黑 3 飛罩，白 4 下托，黑 5 頂，白 6 擋，黑 7 斷，白 8 打吃，黑 9 長，白 10 擋，黑 11 打吃，白 12 粘，黑 13 扳，白 14 打吃，黑 15 打吃，白 16 提，黑 17 虎，白 18 刺，黑 19 粘。

　　本圖是高目的代表性定石，黑 7、9 是棄子戰術，利用對殺緊氣的機會，把白棋封鎖在角上，黑棋獲得強大外勢，白棋獲得角上實地和先手，雙方都可以滿意。

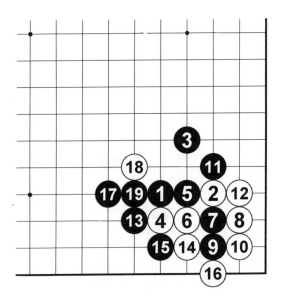

圖5

**圖 6**

黑1高目，白2一間掛角，黑3外靠，白4下扳，黑5退，白6扳，黑7斷，白8打吃，黑9反打，白10提，黑11抱吃，白12壓，黑13扳，白14扳，黑15長。

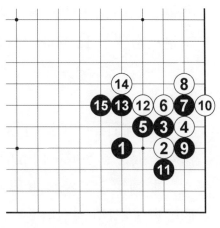

圖6

本圖黑3外靠，然後利用黑7的棄子戰術，得以使黑9、11佔領角地，白12到黑15雙方爭相出頭，棋形都很好。

**圖 7**

黑1高目，白2一間掛角，黑3外靠，白4下扳，黑5退，白6扳，黑7斷，白8打吃，黑9反打，白10提，黑11征吃。

本圖黑7斷在角上，白8「斷哪邊、吃

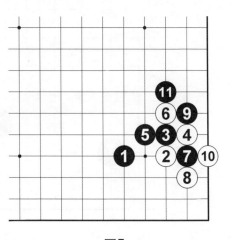

圖7

哪邊」，佔領角地。黑得以用黑 9、11 取得外勢，
本定石需要黑 11 的征子有利，能夠征吃白 6。

## 圖 8

　　黑 1 高目，白 2 一間掛角，黑 3 托「三三」，
白 4 下扳，黑 5 退，白 6 虎，黑 7 斜拆三。

　　本圖黑 3 下托，重視邊上的實地，白 4、6 棋
形堅實，已經成為活棋。

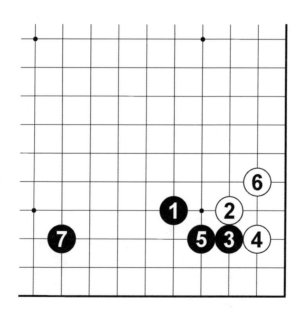

圖8

# 第五十八課

# 中盤戰術
（厚勢的作用）

## ▲教學要點

下棋的時候，要充分發揮每一個棋子的作用，一塊強大的對周圍具有影響的棋，叫做**厚勢**。

形成厚勢，一般都是以付出實地做為代價的，厚勢就像千軍萬馬，如果閒置不用，就是巨大的浪費，如果運用得當，就可以開疆拓土、斬將搴旗。

圍棋格言中有「厚勢勿近」「厚勢不圍空」的說法，都是在提醒我們注意厚勢的威力，本節課我們要學習厚勢在兩個方面的作用：

（1）擴張己方的大模樣。

（2）進攻對方的孤棋。

# ▲課堂內容

**圖 1**

　　本圖中白棋形成了強大的厚勢，接下來白棋怎樣發揮厚勢的作用呢？

圖1

圖 2

　　本圖中白 1 一間高掛是好棋，至白 7 的 4 個白子和下方的厚勢相配合，形成了廣闊壯觀的大模樣。

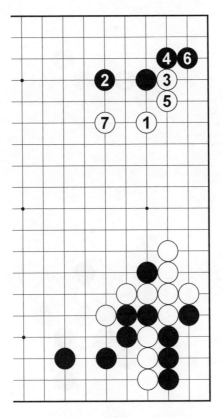

圖2

**圖 3**

　　如果白 1 以下至黑 4 走出一個常見定石，在此場合下，只是圍住三線以下的實地，就沒有發揮厚勢的作用，白 5 靠近厚勢，效率低下。

　　厚勢不圍空的格言，指的就是不能用厚勢去圍很小的地盤，要圍就圍大模樣，圍大空。

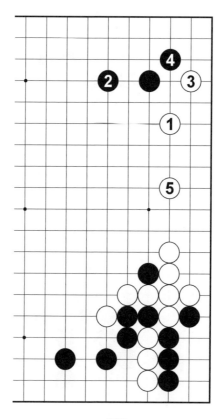

圖3

**圖 4**

　　黑棋下方有強大的厚勢，現在黑棋應該怎樣利用厚勢來進攻白 A ？

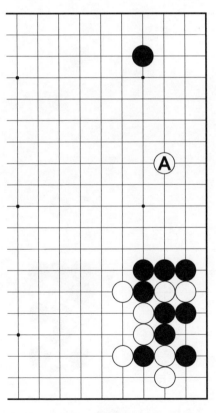

圖4

**圖 5**

　　如果黑 1 下在厚勢這一邊，方向就錯誤了，等
於讓開出路，讓白棋跑向沒有黑棋士兵把守的上
方，而黑 1 和厚勢擁擠在一起，也圍不到多少目。

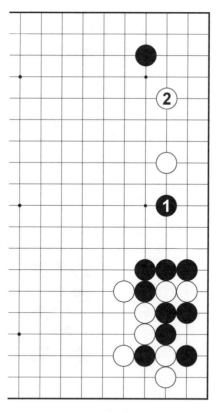

圖5

圖 6

黑 1 攔住白棋一子，儘量把白棋攆向黑棋的厚勢，然後用厚勢猛烈進攻白棋，就可以獲得主動權，白棋即使勉強逃跑，也會一路損兵折將。

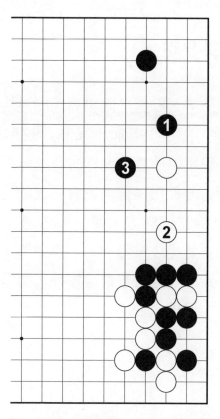

圖6

# 第五十九課

# 中盤戰術
# （攻擊的方法）

## ▲教學要點

　　進攻和防守，一直是圍棋對局的主旋律，當今的優秀棋手，無不以善戰而著稱，攻擊對手的孤棋，也是一盤棋中最激動人心的場面。

　　攻擊對方的孤棋，首先要有明確的目的，是要透過攻擊直接吃掉對方，還是要透過攻擊獲得利益。如果想要透過攻擊獲利，又需要確定是要透過攻擊圍空，或是透過攻擊形成模樣，還是要透過攻擊加強自己的弱棋。

# ▲課堂內容

**圖1**

　　在三連星佈局中，白A掛角，由於周圍全是黑子，現在是黑強白弱的局面，黑棋理應透過攻擊獲利，怎樣攻擊，效果最好呢？

圖1

圖2

　　我們曾經學習過一間夾攻的下法，但如果現在採取夾攻，白2點「三三」後，奪走了黑棋的角部，而黑A並沒有在攻擊中發揮作用，這個結果黑棋不能滿意。

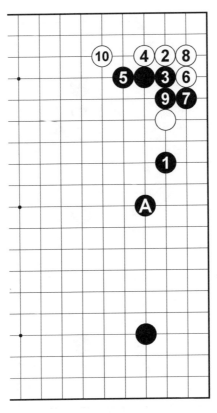

圖2

**圖3**

　　黑1先尖頂，使白棋走重，這樣白棋兩子就無法輕易放棄，必須逃跑，而A位黑子也針對白棋二子起到了夾攻的作用，在白棋逃跑的過程中，黑1、3佔領了上邊的實地，而黑5、7又發展了下面的模樣，白棋幾個子還需要繼續逃跑，黑棋一邊攻擊，一邊圍空，心情非常愉快。

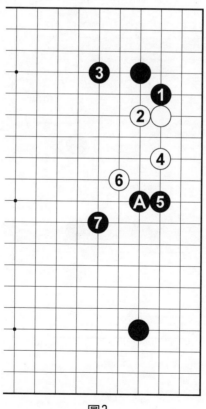

圖3

## 圖 4

　　對白 A 的孤棋，黑方應該如何進行攻擊？

圖4

圖 5

　　黑棋走 1 位下托，想從白子下面連過去，但遭到白 2、4 扳斷之後，白棋變強了，而黑棋右邊也被白棋破壞了，黑 1 軟弱的下法，遭到失敗。

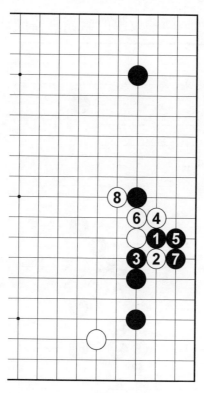

圖5

圖6

　　黑1小尖，是嚴厲的進攻方法，白2、4愚形逃跑時，黑5、7再靠壓下邊白棋，同時對兩邊的白子展開進攻，叫做**纏繞攻擊**。

　　這種攻擊方法非常厲害，使白棋無法兼顧A、B兩點，而接下來黑棋無論走到A、B哪個點，都將會大有收穫，纏繞攻擊的戰術獲得成功。

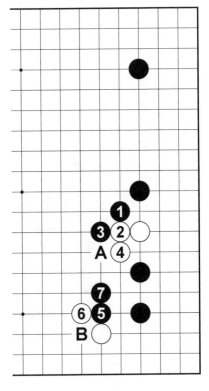

圖6

# 第六十課

# 中盤戰術
# （打入戰術）

## ▲教學要點

在敵人的陣地裡面下子，叫做**打入**。打入之後，雙方必然會進行一番激戰。打入的目的主要有兩種：

（1）透過打入切斷對方的棋子，展開攻擊。這種攻擊型的下法是最嚴厲的打入。

（2）透過打入破壞對方的實地。

# ▲課堂內容

**圖1**

　　白棋 A、B 兩子距離太遠，而且周圍都是黑棋，白棋應該在 C 位加強這兩個子，如果此時輪到黑棋下子，就要抓住機會，馬上採取攻擊性打入。

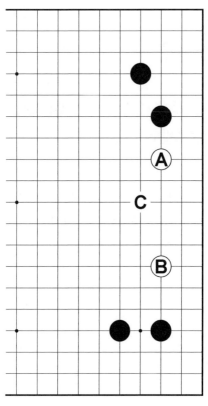

圖1

圖2

　　黑1打入，白棋 A、B 兩子被切斷，變成兩塊
孤棋，白2只有倉皇逃命，黑3繼續追擊，白棋難
以兩全，黑1的打入，獲得了巨大的成功。

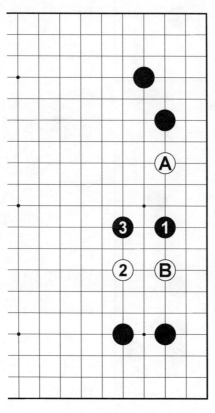

圖2

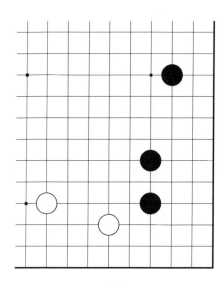

圖3

**圖3**

　　本圖是實戰中的常見棋形，右下角黑棋星位處於四線，角上比較空虛，白棋打入角上，就能大有收穫。

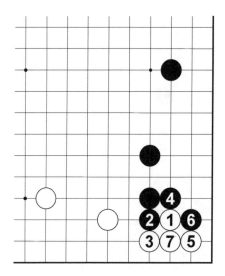

圖4

**圖4**

　　星位的弱點，就是「三三」。白1點「三三」，價值巨大，至白7，白棋奪得角地，也順便加強了下邊兩個白子，打入獲得成功。如果白1不及時打入，被黑棋先在3位跳下，守住角地，雙方出入在20目以上。

**圖5**

　　黑4如果想切斷白棋，白5粘，白7小飛，白棋完全佔領了角部，並破掉了黑棋不少實地，打入獲得了成功。

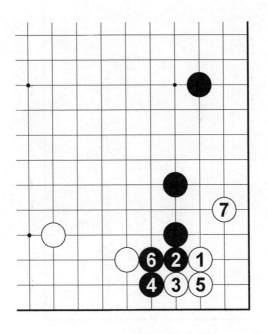

圖5

**圖 6**

　　白棋的斜拆三，在實戰中經常能夠遇到，把打入之後的下法記住，對實戰很有幫助。

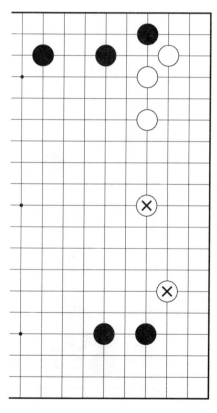

圖6

圖7

　　黑1在斜拆三中間打入，白2壓住，黑3、5
順勢長出，黑11是關鍵的一手棋，白12需要粘斷
點，黑13渡過，破壞白棋實地的同時，還加強了
黑棋的角部，打入獲得成功。

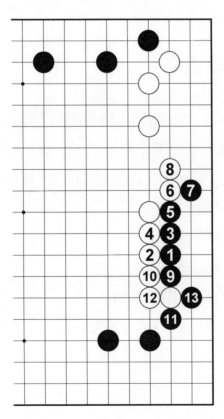

圖7

# 第六十一課

# 中盤戰術
# （治孤技巧）

## ▲教學要點

當一方打入到對方的勢力範圍之中，就會遭到對方的攻擊，這種不安全的棋子，就叫做**孤棋**。

透過一些戰術手段加強自己的孤棋，叫做**治孤**。治孤的常用方法有：

（1）做眼活棋；

（2）建立根據地；

（3）向中央出頭逃跑。

處理孤棋的能力，往往左右著一局棋的勝負。

# ▲課堂內容

## 圖1

一塊棋的死活，經常直接決定著一局棋的勝負，本圖黑棋已經在上方做出一個眼，如何在邊上做出第二個眼呢？

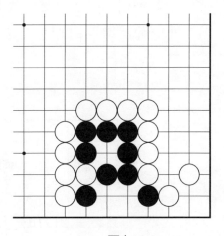

圖1

## 圖2

黑1倒虎做眼是好棋，白2打吃，黑3立下，至黑5為孤棋直接做出兩眼。死活能力是一切戰鬥的根本，如果不擅長死活問題，就無法有效地進行攻守。

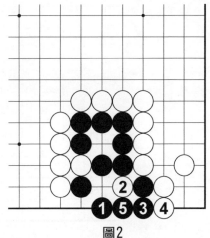

圖2

圖 3

　　本圖白 × 三子遭到黑棋的夾擊，如何才能有效地加強這塊孤棋呢？

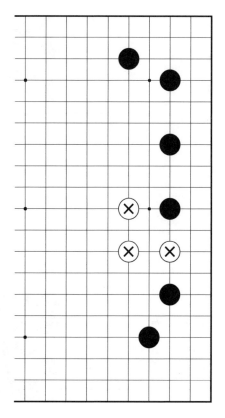

圖3

**圖** 4

白1點，是治孤的手筋，利用白1、3的棄子，得到了白5、7、9、11的先手，這塊白棋已經在 A 位成功做出一個眼，隨時還可以在 B 位做出第二個眼，而且面向中央方面，具有廣闊的出路，白棋已經由弱變強，治孤成功。

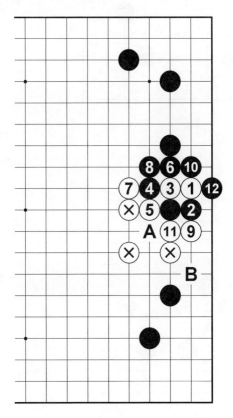

圖4

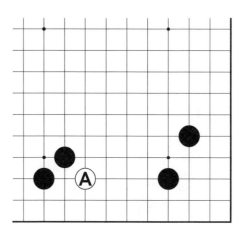

圖5

**圖 5**

　　白 A，正在被黑棋圍攻，白棋應該怎樣治孤？

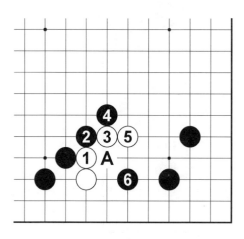

圖6

**圖 6**

　　如果白1、3、5直接向外出頭，被黑2、4連扳後，再於6位點在急所，瞄著白棋 A 位的斷點，白棋艱苦。

圖 7

　　白1碰，是治孤騰挪的好手筋，黑2扳後，白3退，接著黑佔領4位，是破壞白棋眼位的要點，白5飛出，成為好棋形，快速衝出了黑棋的包圍圈，治孤成功。

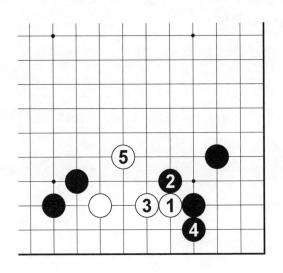

圖7

# 第六十二課

# 中盤戰術
# （大模樣戰術）

## ▲教學要點

　　用少數的棋子快速建立起又大又廣的勢力範圍，叫做**大模樣**。

　　大模樣具有極高的效率，一旦成為實地，往往就會圍住二三十目以上的地盤，但大模樣還不是完整的實地，對方可以透過打入、淺消的手段進行破壞和壓縮。所以，我們首先要學會建立大模樣，同時還要對前來入侵的敵方展開攻勢，透過攻擊取得主動和優勢。

# ▲課堂內容

## 圖 1

日本的武宮正樹九段，擅長使用大模樣戰術，本圖就是他執黑的對局，在佈局階段，黑棋佔領勢力線的星位，構成三連星佈局。面對白6的掛角，黑棋搶先佔領7位的大場，形成四連星。白8點「三三」之後，黑9以下把角上實地讓給白棋，趁機形成外勢，到黑13為止，在棋盤的右邊和下邊，構成了廣闊宏大的大模樣。

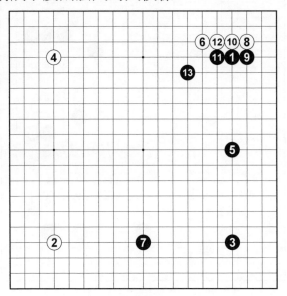

圖1

圖 2

　　對於黑棋的大模樣，白1透過掛角的方式打入破壞，這時候我們不能照搬以前學過的定石，因為周圍黑棋子力強大，所以黑2尖頂，不讓白棋進角活棋，白3長，白5跳的時候，黑6非常重要，在邊上擋住白棋，不讓白棋有充足的眼位。

　　至白9為止，黑棋透過攻擊白棋，圍住了很多實地，黑10掛角佔領大場，以後對白1、3、5、7、9幾個子，還有繼續攻擊獲利的可能。

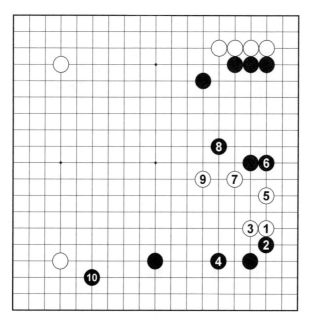

圖2

## 圖 3　第一譜（1～38）

本譜是第七屆世界棋王賽決賽對局，由李昌鎬九段執黑對李世石九段。

黑1、3佔領小目，注重實地。白2、4在左邊形成二連星佈局，重視勢力。黑19、21奪得角地，白22挺頭，形成強大的外勢，左上角黑25點「三三」，繼續搶佔實地，至白36為止，白棋在左上角也形成了厚勢，白38於中原擴張，白棋從左邊到中央，形成了壯觀的大模樣。

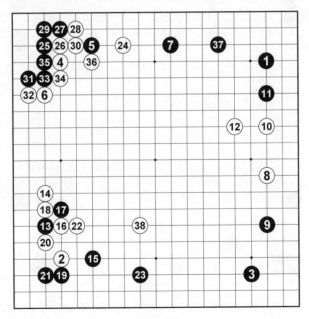

圖3

## 圖 4 第二譜（39～46）

面對白棋的大模樣，黑39、41打入進行破壞，白40、42迎頭一鎮，封鎖白棋的出路，對白棋展開猛攻，至白46，黑棋陷入困境，白棋的大模樣戰術獲得成功，也為本局的最終勝利奠定了堅實的基礎。

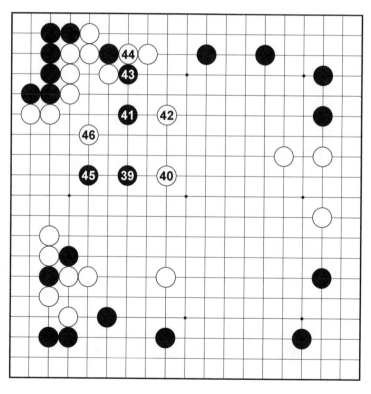

圖4

**圖 5 （1 ～ 32）**

本譜是第一屆富士通杯世界圍棋錦標賽對局，日本小林光一九段執黑，武宮正樹九段執白。

武宮正樹九段的白 2、4、6 連續走在四線高位，對黑 7 小飛掛角，白 8 一間夾攻，至白 14 為止的定石，捨棄了角上的實地，換來了強大的外勢，對黑 19 的打入，白 20 從上面壓住繼續放棄實地，獲取外勢，至白 30 形成了超級厚勢，以此厚勢為基礎，白 32 向中央大幅度擴張，白棋形成了廣闊的大模樣。

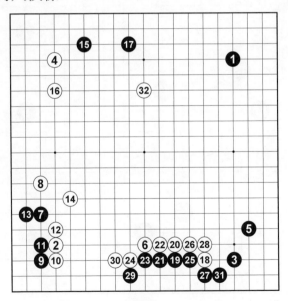

圖5

## 圖6　第一譜（1～17）

本譜是日本王座戰對局，武宮正樹執黑，小林光一執白。

黑棋從第一手棋開始，就連續佔領四、五線的高位，目標就是要建立大模樣，黑13、15連續飛鎮，黑17佔據中央要點，形成了包括右邊、下邊和中央的超級大模樣。

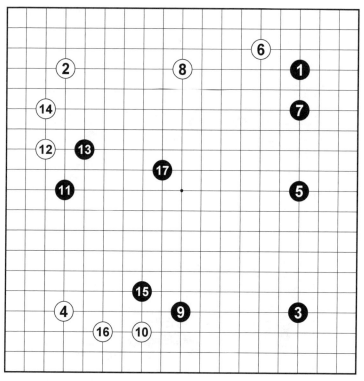

圖6

# 圖7　第二譜（18～25）

白 18 開始打入，破壞黑棋的模樣，黑 19 夾攻，黑 21 切斷，黑 25 封鎖，通過攻擊白棋，黑棋佔據了主動。

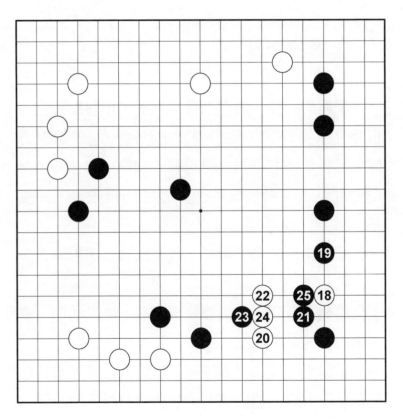

㉖＝⑱

圖7

# 第六十三課

# 中盤戰術（棄子戰術）

## ▲教學要點

下棋的時候，我們都喜歡吃子，不喜歡被吃。但是在很多時候，我們需要主動送一些子給對方吃，然後才能取得對自己有利的結果，這種為了全局的利益，主動放棄的做出犧牲的棋子，叫做**棄子**。

簡單常用的棄子戰術，我們以前已經學過很多了，烏龜不出頭、滾打包收、脹死牛、倒脫靴、大頭鬼等戰鬥技巧，都需要先棄後取，所以我們不要害怕自己的棋子被吃。

聶衛平九段和日本的梶原武雄九段就非常喜歡使用棄子戰術，他們經常憑藉精彩的構思，設計出巧妙的棄子藍圖，棄子戰術已經成為他們致勝的法寶。

在圍棋格言中，也有很多和棄子有關的，如「棄子爭先」「逢危須棄」「捨小就大」「棄子取勢」等，可以說，棄子戰術豐富了圍棋的內涵，開闊了人們的思維。

▲課堂內容

圖 1

在這道白先殺黑的死活題中，白 1 撲入虎口，主動送給對方吃，黑棋提掉兩子之後，白棋還要再下在 1 位撲，這樣反覆棄子，才能破壞黑棋眼位，殺死整塊黑棋。白 1 的作用就是棄子殺棋。

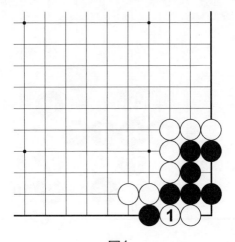

圖1

圖2

　　在高目定石中，黑7斷，也是在採取棄子戰術，在對殺的過程中，黑棋利用7、9兩個棄子，先手獲得了黑11、13、15封鎖白棋的便宜，而白棋在吃掉黑7、9兩子的過程中，也被封鎖在角上，這說明黑棋雖然兩子被吃，但結果並不吃虧。黑7、9的作用就是棄子取勢。

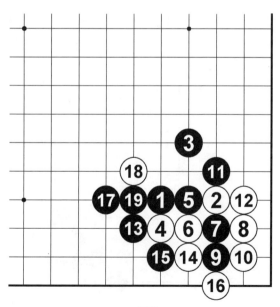

圖2

**圖3**

　　白1打吃黑棋兩子的時候，如果黑棋在A位粘，白棋就會在2位切斷黑棋的出路，黑棋角上只有一個眼，全部成為死棋。

　　所以黑棋不粘，而在2位連接出去，是正確的下法，當白棋在A位提掉兩個黑子後，黑棋利用「打二還一」，在B位提回，救活了角上的黑棋，這種戰術叫做「棄子連接」。

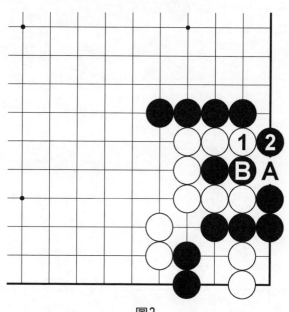

圖3

圖 4

黑 1 尖頂白棋的時候，白 2 先扳一手，然後脫先，搶佔 4 位拆二的大棋，叫做「**棄子爭先**」。在黑 5 打吃的時候，白 6 反打一下，再搶佔 8 位掛角的大棋，繼續棄子爭先。如果黑 9 再來打吃，白棋仍然不理，脫先走到 10 位的大棋。

本圖中黑棋雖然吃掉幾個子，在局部有一些收穫，但白棋更具有全局觀念，白棋佔到幾個大場，以小的損失換來了更大的收穫。所以我們在學習棄子戰術的同時，也可以培養大局觀念，同時自己也要注意，不要去貪吃價值小的棋子。

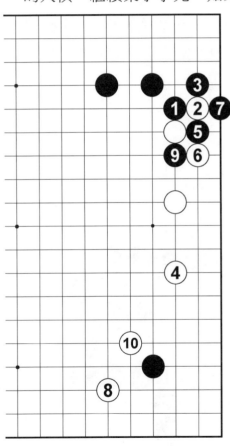

圖4

# 第六十四課

# 圍棋名局研究
（古力——李昌鎬）

## ▲教學要點

要想快速提高自己的圍棋水準，主要有三種學習方法：

（1）多下棋

在大量的實戰對局中，需要面對千變萬化的局面，需要想辦法解決隨時出現的各種問題，自然也就鍛鍊了能力，提高了水準。

圍棋的段位級別和成績榮譽，也都是透過直接的比賽對局來獲得的，所以平時藉由多下棋來提高實戰能力，是非常重要的。

（2）多做題

圍棋的變化無窮無盡，有很多巧妙的著法，需要平時多做死活、手筋、佈局、定石、官子等方面

的題目，來瞭解和熟練掌握各種棋形。這樣在下棋的時候，我們才能知道正確的下法是什麼。

## （3）多打譜

打譜就是透過擺棋譜對圍棋高手的實戰對局進行學習。我們對圍棋名局進行反覆的打譜和記憶之後，就可以在自己的對局中，實現一個從模仿到理解的過程，使同學們更快速地瞭解圍棋的內涵。

從本節課開始，我們精選出圍棋高手在重大比賽中的經典名局進行學習研究。同學們可以透過老師的講解，在大致理解每手棋作用的基礎上，把這些高手的著法運用到自己的實戰之中，你的圍棋水準和比賽勝率一定會得到很大的提高。

# ▲課堂內容

## 圖1　第一譜（1～20）

本局是第二十一屆富士通杯世界圍棋錦標賽決賽對局，由中國古力九段執黑，韓國李昌鎬九段執白。

黑1、3、5構成的「星」「無憂角」佈局，在世界大賽中經常出現。白2、4組成的二連星佈局，也是圍棋高手經常使用的佈局。白6小飛掛角，黑7二間夾攻，對黑1的星位，白8從另一個方向再度小飛掛角，叫做**「雙飛燕」**。黑9下在白6的上面，叫做**「壓」**，白10扳，黑11長。黑9、11兩手棋的下法，是一個連貫性著法，合起來叫做**「壓長」**。白12點「三三」，搶奪角上的實地，在星定石中，「三三」經常成為雙方爭奪的要點。

黑13虎，白14長，現在白棋的8、12、14三個棋子形成了一塊活棋，佔領了棋盤右上角的實地。而黑棋由1、7、9、11、13、15這幾個子的配合包圍了白棋6、10兩顆棋子，形成了強大的厚勢，這個厚勢和下面黑3、5兩個子組成的「無憂

角」相配合，在棋盤的右邊形成了大模樣，這個結
果，黑棋非常滿意。右上角的戰鬥告一段落之後，
白棋在左下角 16 位小飛守角，同時也起到限制黑
棋大模樣發展的作用。黑 17 小飛掛角，白 18 小飛
守角，黑 19 小飛進角，是常用定石，白 20 靠在黑
17 上面，雙方必然會在此展開戰鬥。

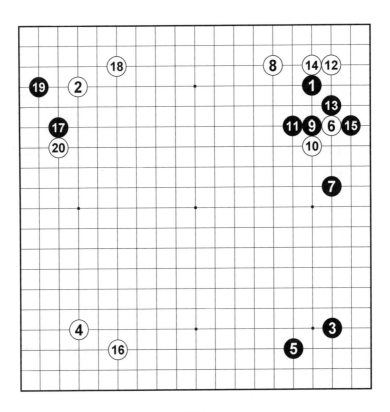

圖1

## 圖2　第二譜（21～40）

黑 21 扳，是遵照圍棋格言「**逢靠必扳**」的下法，遇到對方棋子貼在一起的時候，要利用扳的下法，搶先進攻。黑 23、29 粘上斷點，使黑棋的幾個子變得強大起來。白 30 佔領全局價值最大的大場，黑 31 打入，黑 33、35 向中央出頭，白 36 虎，是為了補上白 32、34 兩個子之間的斷點，白 38、40 扳長，棋形舒暢。

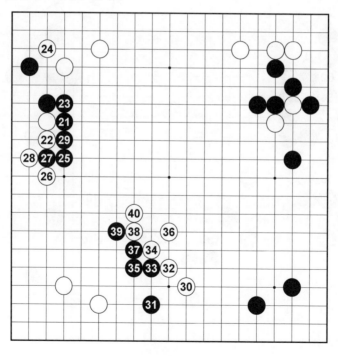

圖2

## 圖3　第三譜（41～60）

　　黑41刺，白42必須粘，如果這裡被黑棋切斷，白棋就會損失慘重。白46、48一邊加強中央，一邊壓縮黑棋右邊。

　　黑49進攻白棋，白52、54、56、58、60在做眼活棋的同時，也給黑棋製造出A位的斷點。

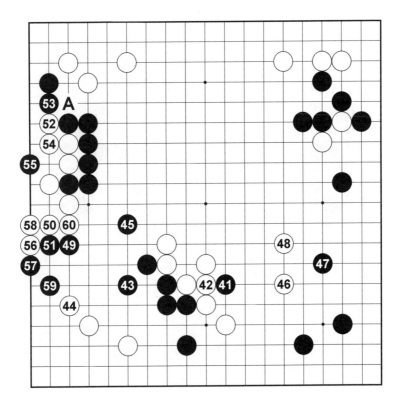

圖3

## 圖4　第四譜（61～80）

　　黑61必須長，如果這裡被白棋扳頭，黑棋的
這幾個子就危險了，白62切斷黑棋，也是很重要
的一手棋，可以吃掉黑棋兩個子，以此來保證左邊
白棋的安全。黑63點「三三」，價值巨大，不僅
破壞了白棋的地盤，還威脅著左下角幾個白子的
安全。白64、66、68擴大眼位，爭取活棋，黑69
虎，補自己的斷點，同時也在威脅著73位的白棋
的斷點，黑73切斷以後，雙方展開了激烈的戰鬥。

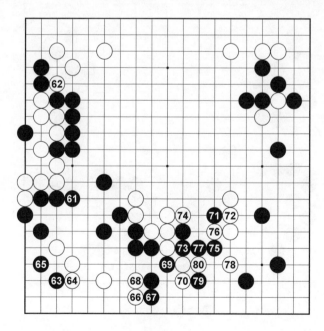

圖4

## 圖5 第五譜（81～100）

黑 81 下立威脅著白棋的死活，白 82、84 做眼，黑 89 打吃，這裡成為「**打劫**」的棋形。

白 90 擴大自己的眼位，同時瞄著黑棋的斷點。黑 91 粘斷點，黑 93 下在 A 位提掉白 86 這顆子，黑 95 下在白 86 被提掉後空出來的位置上粘劫，吃掉了下面幾個白子，白 92、94 也趁機破壞了黑棋右邊的地盤。

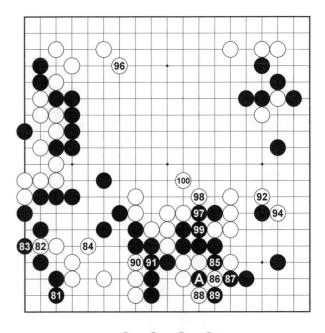

93 = A ， 95 = 86

圖5

## 圖6　第六譜（1～20）

　　黑5、7沖斷，是圍棋格言「**棋從斷處生**」的實戰應用，透過切斷，進攻白棋，來獲得利益。白10又需要想辦法做眼活棋了。

　　黑11立，不讓白棋在這裡扳，白12應該下在13位，可以活的概率大一些。白18斷，白20滾打包收，使黑棋成為愚形。

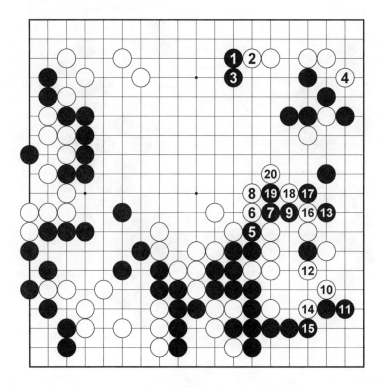

圖6

## 圖 7　第七譜（21 ～ 40）

　　黑 21 提子，黑 23 粘在 A 位，黑 25、27 又提一子。黑 29、31、33 開始搜刮下邊白棋，白 34 擋住黑棋，努力做眼活棋。

　　黑 35 斷吃是好棋，黑 37 提子，黑 39 為防止接不歸的出現粘斷點。

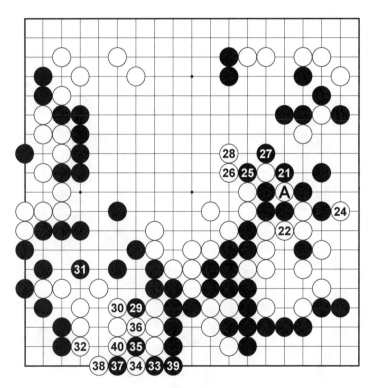

23 ＝ Ⓐ

圖7

## 圖 8　第八譜（41～60）

白棋只能在 44 位做出兩個眼，這塊棋雖然成為淨活，但是只活了兩目棋，黑棋透過進攻收穫很大，至黑 45 佔據大場，黑棋獲得了優勢。

黑 51 粘上，黑 55、57 先手托退，價值巨大，白 58 如果不補棋，黑棋可以在 A 位靠，破壞白棋角上實地。

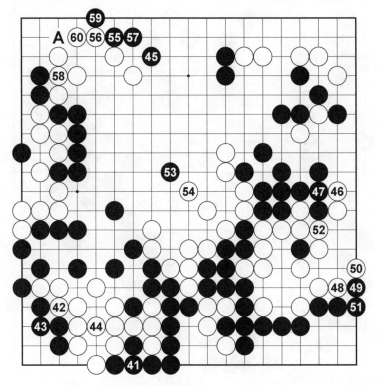

圖8

## 圖9 第九譜（61～80）

黑63、67向中央擴張，黑棋圍住的實地目數
領先，已經取得了明顯優勢。

黑71、73、75緊氣，白棋無法逃跑，黑77
虎，黑棋棋形厚實。

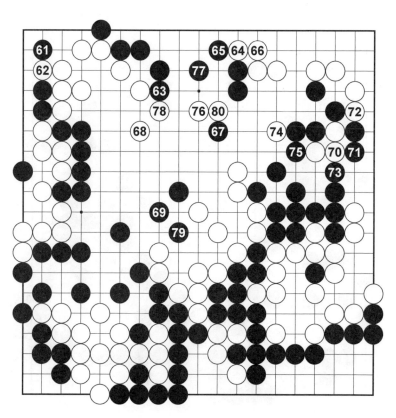

圖9

## 圖 10　第 10 譜（81 ～ 100）

白 82 切斷黑棋，黑 85、87 也把白棋切斷，白 88、90 都是在連接白棋的斷點。

黑 91 必須做眼，如果被白棋點在這裡，整塊黑棋就會被殺。黑 93、95 切斷了白棋幾個子，白 92、94、96 也切斷了黑棋幾個子，雙方形成了一個小轉換，得失大致相當。

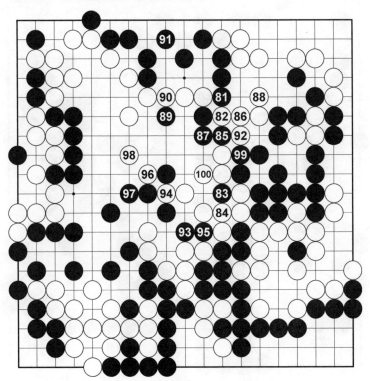

圖10

## 圖 11　第 11 譜（1～5）

　　至黑 5，黑棋全局圍住的目數比白棋多 15 目左右。李昌鎬九段看到落後的形勢已經無法挽回，就中盤認輸了，中國的古力九段獲得了第二十一屆富士通杯世界圍棋錦標賽的冠軍。

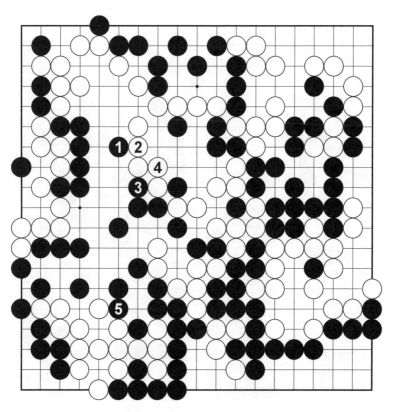

圖11

# ▲圍棋故事

## 勝棋樓

南京莫愁湖勝棋樓的題聯是著名的棋聯。明太祖朱元璋和大臣徐達到莫愁湖下棋，以此湖為賭注，朱元璋輸棋後就把莫愁湖賜給了徐達，並於明初在此建一樓，取名「勝棋樓」。

樓前題聯：

世事如棋，一著爭來千秋業；

柔情似水，幾時流盡六朝春。

# 第六十五課

# 官子的三種類型
# （雙先、單先、雙後）

## ▲教學要點

　　掌握官子知識並訓練是提高圍棋水準最有效的方法之一。透過對官子的學習，可以讓同學們更好地理解圍棋的本質。

　　圍棋對局過程中的每一手棋，都是為了使自己活棋的數量儘量增加，讓對方活棋的數量儘量減少。學習官子知識，可以讓我們正確判斷各處價值的大小。不懂得官子知識，就無法建立正確的棋手價值觀，下棋時就會忙於吃子，而忽略了對於全局的觀察和判斷。

　　本節課我們要學習的內容是官子的三種類型，即雙先、單先和雙後。

## ▲課堂內容

### 圖1

黑1、3先手扳粘，對白棋構成威脅，白4需要後手補斷點，黑棋是先手官子。

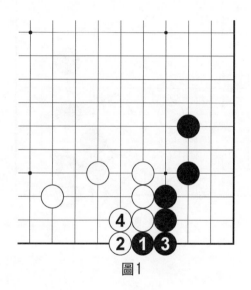

圖1

### 圖2

如果被白棋1、3先手扳粘，黑4也需要後手補斷點，白棋也是先手官子，這就是「**雙先官子**」，雙先官子是不付出任何代價白白獲得的目數，應該爭取搶先佔領。

對於黑白雙方來說，有一方是先手官子，而對方是後手官子，叫做「**單方先手官子**」，簡稱為「**單先**」。

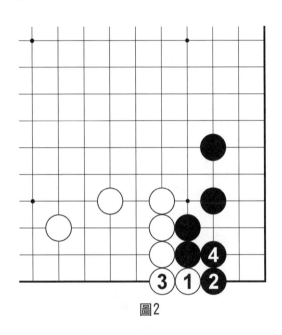

圖2

圖3

黑1、3先手扳粘，對白棋構成威脅，白4需要後手補斷點，黑棋是先手官子。

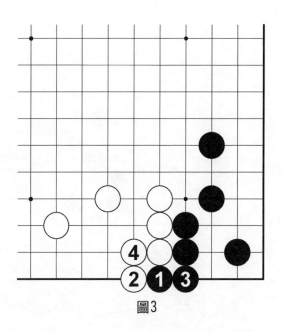

圖3

圖4

　　如果被白棋1、3扳粘，黑棋沒有斷點，白棋對黑棋的安全沒有造成任何威脅，黑棋脫先到其他地方落子，白棋是後手官子，這就是「**單先官子**」。在大多數情況下，單先官子屬於先手方的權利，如果白方去佔領，叫做「**逆收官子**」，需要付出一手棋作為代價。

　　對於黑白雙方來說，誰走都是後手的官子，叫做「**雙方後手官子**」，簡稱為「**雙後**」。

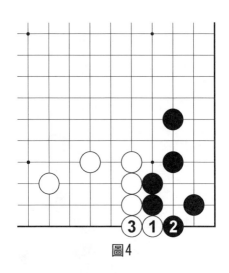

圖4

## 圖5

黑1、3後手扳粘，對白棋沒有構成威脅，白4可以脫先，黑棋是後手官子。

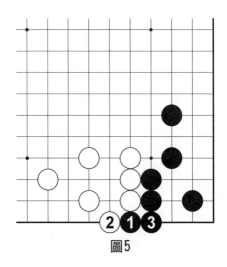

圖5

圖 6

白棋在這裡扳粘，同樣也是後手官子，這就是「**雙後官子**」。

棋盤就像一個大超市，雙後官子就像花錢買商品一樣，每買一件商品都需要付出一手棋作為代價，需要先判斷全盤所有官子價值的大小，每花一手棋，都要爭取獲得最大的目數。

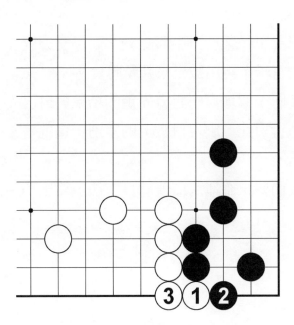

圖6

# 第六十六課

# 官子價值的計算方法

## ▲教學要點

只要不是某一方中盤認輸，對局雙方就要下完所有的官子，再由數棋來判斷勝負。

在同一個地方，對方先走的結果與自己先走的結果進行對比，出現目數上的差別，這就是一手棋的價值。

我們要正確運用價值計算方法，算出一手棋的價值是幾目。

## ▲課堂內容

**圖1**

黑白雙方各自圍住了 × 位的 10 目棋，黑 1、3、5 的幾手棋，無論哪方佔領，都無法圍出目，這幾手棋的價值最小，是雙後 0 目，也叫做**單官**。

要在對局的最後階段，全盤所有的目數都被佔領完畢以後，再走單官。

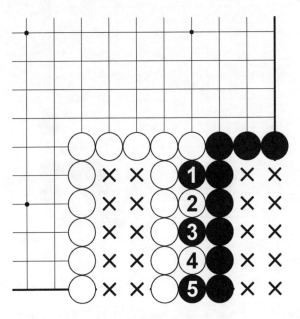

圖1

圖 2

　　黑 1 連接上一個子之後，沒有圍住目數，如果白棋在黑 1 這個位置提子，也還需要再花一手棋，才能粘上白子，獲得 1 目，經過對比，雙方需要花三手棋對 1 目棋進行爭奪，即平均每手棋的價值還不到 1 目，黑 1 的價值稱為雙後 1 目弱，就是比 1 目小一點兒的意思。白 2 提劫，這樣的劫是價值最小的單劫，都是雙後 1 目弱。

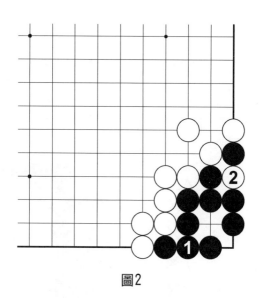

圖2

圖 3

黑 1 提掉白子後成為假眼，黑棋獲得提子的 1 目。如果白棋在黑 1 的位置上先下子，連回 1 個白子，

能給白棋增加 0 目，經過對比，1+0=1，黑 1 的價值是雙後 1 目。白 2 這個位置，如果被黑棋佔領，就會給黑棋增加 A 位的 1 目，現在白棋走在 2 位，能給白棋增加 0 目，經過對比，1+0=1，白 2 的價值也是雙後 1 目。

黑 3 給黑方增加 0 目，如果白棋下在 3 位，能給白方增加 C 位 1 目，經過對比，0+1=1，黑 3 的價值是雙後 1 目。黑棋下在 4 位，能給黑方增加 B 位 1 目，白棋下在 4 位，能給白方增加 0 目，經過對比，1+0=1，白 4 的價值是雙後 1 目。黑 1 至白 4 的幾手棋，價值都是雙後 1 目。

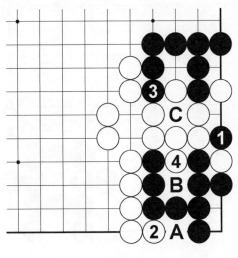

圖3

圖 4

　　黑1提掉白子後成為真眼，給黑方增加了2目，如果白棋下在1位連回一個子，能給白方增加0目，經過對比，2＋0＝2，黑1的價值是雙後2目。白2、4扳粘，給白棋增加了A位1目，如果黑棋先在4位扳粘，能給黑棋在3位增加1目，經過對比，1＋1＝2，白2、4扳粘的價值是雙後2目。黑5粘上一子，給黑方增加了B位的1目，如果白棋先下在5位提掉黑子，能給白方增加C位的1目，經過對比，1＋1＝2，黑5的價值是雙後2目。

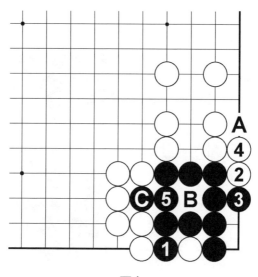

圖4

圖5

　　黑1連回1子，已經使白棋減少2目，還產生了黑3先手破壞白4位置上1目的「第二手利益」，如果第二手利益是黑3這樣的先手，黑3所獲得的目數也要全部加在黑1的目數上，所以黑1能給黑方增加0目，如果白棋下在1位，能給白方增加3目，經過對比，0＋3＝3，黑1的價值為雙後3目，白2、黑5也是雙後3目。

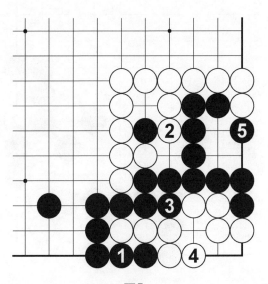

圖5

**圖 6**

　　黑 1 連回兩子，給黑方增加 0 目，如果白棋下在 1 位，能給白方增加 4 目，經過對比，0＋4 ＝4，所以黑 1 的目數是雙後 4 目。

　　白 2 提掉兩子，能給白方增加 3 目，如果黑棋下在 2 位，能給黑方增加 1 目，經過對比，1＋3 ＝4，所以白 2 的價值是雙後 4 目。

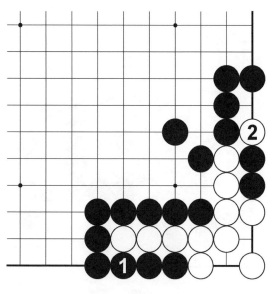

圖6

圖7

　　黑1提子給黑方增加4目，這裡如果被白棋先提掉黑子，能給白棋增加4目，經過對比，4＋4＝8，黑1的價值是雙後8目，白2吃掉3個黑子已經獲得6目，同時A、B位還獲得2目，所以白2給白方增加了8目，如果黑棋下在2位，能給黑方增加0目，經過對比，0＋8＝8，白2的價值是雙後8目。黑3的價值也是雙後8目。

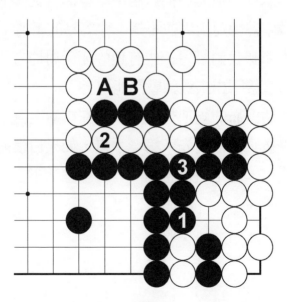

圖7

# 第六十七課

# 死活對局

## ▲教學要點

我們知道，多做死活題，能夠幫助我們快速提高圍棋水準，但怎樣把做題中學會的各種死活技巧在實戰中熟練運用，並不是一件容易的事情。

本節課我們學習一些有趣的死活對局方法，可以透過直接下棋來鍛鍊戰鬥能力。

死活對局的規則是，黑棋先在棋盤上擺上一些棋子以後，由白棋先下第一手棋，如果白棋能夠淨活一塊棋，就是白棋勝利，一塊棋也活不了，就是黑棋獲勝。

## ▲課堂內容

**圖1**

我們先在棋盤上擺上 17 顆黑子,然後由白棋開始下第一手棋,大家會覺得先讓黑棋下這麼多子,太不公平了。其實我們不是要下普通的圍棋,而是要下一盤死活對局。

本圖黑棋的擺放方法,叫做「**死活對局一**」。

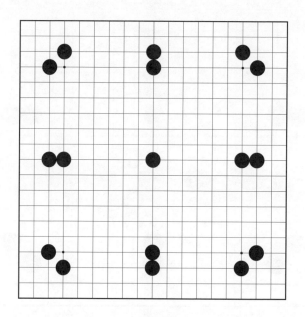

圖1

圖2

　　白1無論在哪裡下子，黑棋都會對白棋展開最
猛烈的進攻，進行到黑10，白棋一個眼都沒有，但
是棋盤上還有廣闊的空間，以後白棋是否能做出兩
個眼，還要看雙方的戰鬥能力。

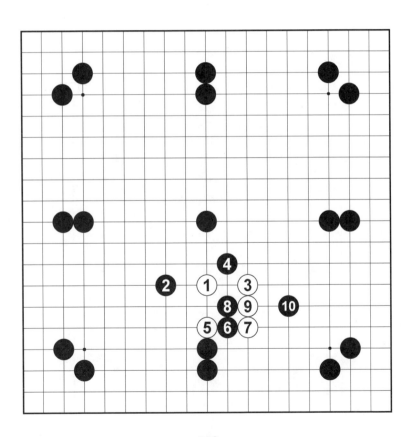

圖2

圖3

　　本圖是「死活對局二」，請注意4個角上棋子的擺放位置與「死活對局一」的不同。

圖3

圖 4

本圖也是死活對局，黑棋先在棋盤上放上了 20 顆棋子，擺成了五朵花的形狀，名稱叫做「**五花殺龍**」。

白棋先下第一手棋，只要能夠做活一塊棋，就是白棋獲得了勝利。

圖4

**圖5**

　　白1在遠離黑棋的地方下子，黑2以下積極進攻，白棋眼位不足，無法直接做活，還需要繼續在中央進行戰鬥，來確定死活。

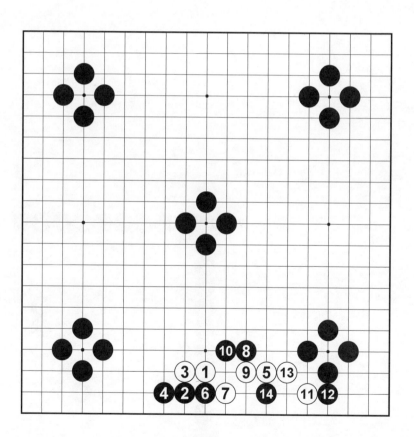

圖5

**圖 6**

　　本圖是用四分之一的棋盤進行死活對局，雖然黑子很多，但白棋在角上下子，黑棋殺棋的難度也很大。

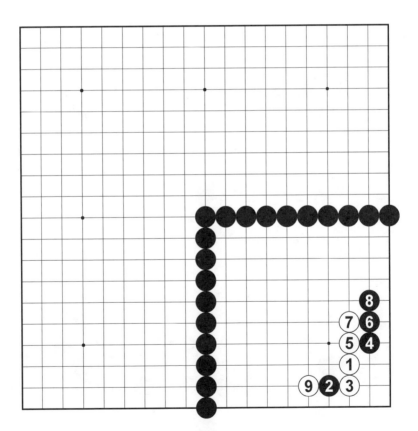

圖6

圖 7

　　本圖是邊上的死活對局，至黑 8，白棋還需要利用黑棋外圍的弱點，想辦法做眼活棋。

　　適當地進行一些死活對局，除了可以提高戰鬥力、計算力以外，還能使同學們加深對厚勢作用的理解和對棋子效率的理解。

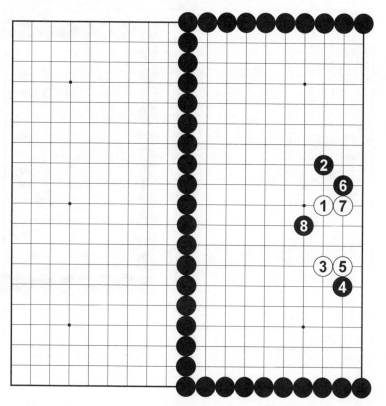

圖7

**圖 8**

　　根據對局雙方戰鬥力的水準，可以適當地擴大或者縮小「死活對局」的空間，水準越高，戰鬥的空間就可以越大。

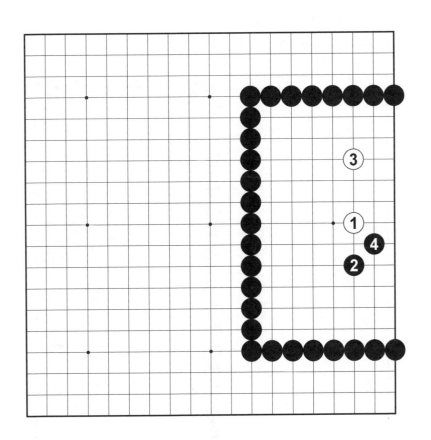

圖2

# 第六十八課

# 奇妙的征子世界

## ▲教學要點

　　征子是圍棋實戰中的重要戰鬥技巧，對局過程中經常會出現征子能否成立的問題，以及透過引征等技巧來獲取利益的戰術。

　　在決定征吃對方或者逃出被征的棋子之前，一定要先計算清楚征子是否成立，如果計算出現錯誤，就會損失慘重，一局棋就會輸掉。

　　練習征子，還有一個重要的好處，就是培養正確的思考方法，並鍛鍊計算力。計算力就是棋力的代表，計算力的提高能夠使我們在實戰中眼明手快，著法精確凌厲，這樣自然就能提高我們的勝率。

　　本節課我們精選了圍棋名家的征子傑作，每一道征子題都有如夢幻迷宮一般，讓人時刻感受到「山重水復疑無路，柳暗花明又一村」的妙境。

　　如果題目是白棋征吃黑棋，對於白方來說，每一手棋都有兩種緊氣方向的選擇，如果選擇正確，征子就會成功，如果選擇錯誤，黑方或者出現了三口氣，或者反打吃白棋，都會使白棋的征子無法繼續下去，這樣白棋就失敗了。一些複雜的題目，還要經常運用撲和滾打包收的方法使對方的氣減少。

## ▲課堂內容

### 圖1 「紅心」征子

　　本圖是13路棋盤的征子，黑棋先下，黑棋的第一手棋下在1位，能不能征吃掉白棋呢？

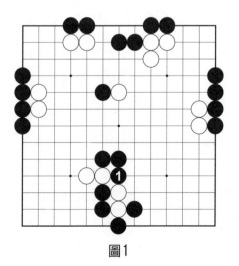

圖1

圖 2

　　黑 1 開始征吃到白 16，白棋連上之後，還是只有兩口氣，黑 17 繼續征吃，一直到黑 59，征吃的過程中，雙方棋子正好形成了「♥」形圖案。

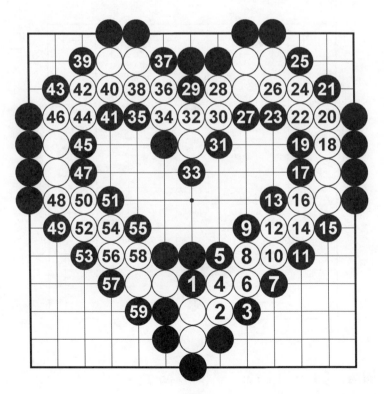

圖2

**圖 3**

　　本圖是由日本的中山典之五段所創作的 19 路棋盤征子，白棋從 1 位開始征吃黑棋，在黑棋的逃跑方向上，雙方都有很多棋子，隨著征子的進行，這些棋子都要努力發揮出最大的作用，參與到這場征子大戰之中，那麼最後誰會獲得勝利？又會形成怎樣的有趣圖案呢？

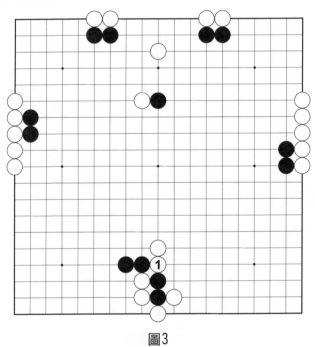

圖3

## 圖 4 （1～115）「♥」形征子

　　白 1 開始征吃黑棋，黑棋到黑 28 和前方的黑

子連接上了，但黑棋還是只有兩口氣，白29繼續征吃，白31、33的征子方向非常重要，如果征錯了方向，就會被黑棋逃脫。黑48又和上邊兩個子連接上，但棋盤上原有的白子也能發揮作用，白49還可以繼續征吃，白61是正確的方向，如果下在62位，被黑棋在61位逃跑，黑棋就有了3口氣，白棋征子失敗。以下至白115手，黑棋在拐了一個大圈以後，還是被白棋征死，棋盤上也呈現出一個漂亮的「♥」形圖案，令人驚歎圍棋征子世界的精彩奇妙。

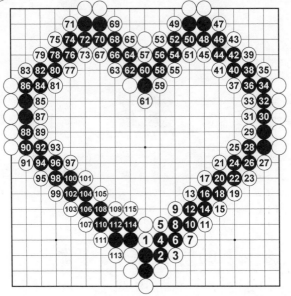

圖4

## 圖5 「蝴蝶征子」

本圖出自於日本圍棋古典名著《發陽論》，棋盤上有很多對稱的圖形，白棋從1位開始征吃黑棋，結果會是怎樣呢？

圖5

## 圖6 （1～129）「蝴蝶征子」答案

白1開始征吃，黑10連上以後，白11繼續征吃，黑32連上以後，黑棋還是只有兩口氣，白

33 仍然可以征吃，白 35 的方向重要，如果下在 36
位，黑棋逃跑出去以後，和前方的黑棋連接，出現
3 口氣，征吃就會失敗。白 47 的方向也不能走錯，
如果下在 48 位，黑棋下在 47 位，白 41 就會被「反
打吃」。白棋以完全正確的征吃方向，至白 129 手
棋，黑棋無路可逃，白棋征吃成功。

　　最後形成的圖案，很像一隻美麗的蝴蝶，也像
一個巨大的乘號，非常有趣。

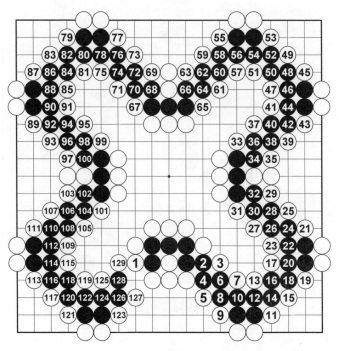

圖6

## 圖7 「寶塔征子」

　　本圖也是日本圍棋名著《發陽論》中的征子題目，大家可以在棋盤上擺一下，看看白1開始的征吃，會發展為什麼結果。

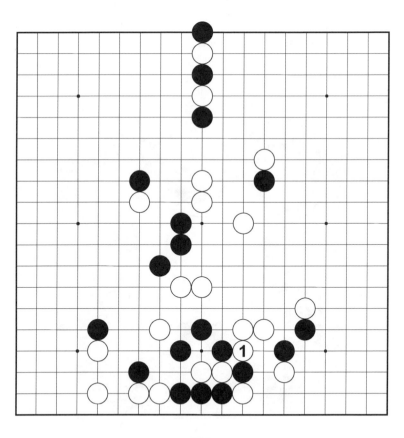

圖7

## 圖 8（1～67）「寶塔征子」答案

白棋在征子的過程中一定不能讓黑棋出現 3 口氣，白棋的每一手棋都要打吃黑棋，步步緊逼，直到最後提掉黑棋。

本圖中，到白 67 手棋，黑棋被提掉，棋盤上呈現出一個對稱的寶塔形。

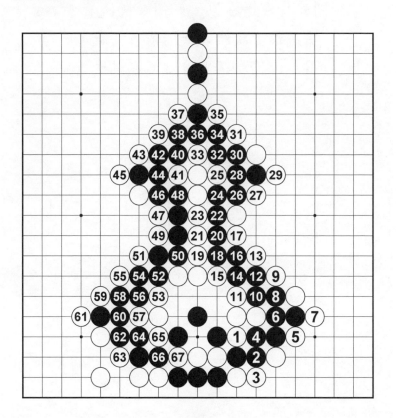

圖8

## ▲圍棋詩詞欣賞

### 清平樂·圍棋

元·劉因

棋聲清美，盤薄青松底。

門外行人遙指似，好個爛柯仙子。

輸贏都付欣然，興闌依舊高眠。

山鳥山花相語，翁心不在棋邊。

## ▲征子欣賞

　　日本的中山典之五段，是進行征子創作的大行家，他創作的十二生肖征子珍瓏，其巧妙精彩之處，可謂鬼斧神工，令人拍案叫絕，同學們可以參照答案學習欣賞。

### 圖9　十二生肖征子珍瓏　鼠　題目

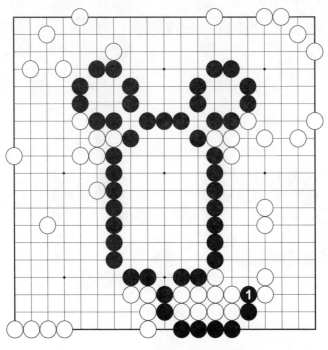

圖9

圖 10　十二生肖征子珍瓏　鼠　答案（1～127）

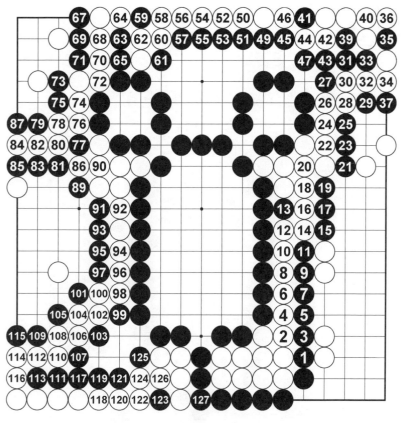

㊳＝❸❺，㊽＝❹❶，⑥⑥＝❺❾，⑧⑧＝❼❼

圖10

## 圖11 十二生肖征子珍瓏 牛 題目

圖11

## 圖12 十二生肖征子珍瓏 牛 答案（1 ～ 115）

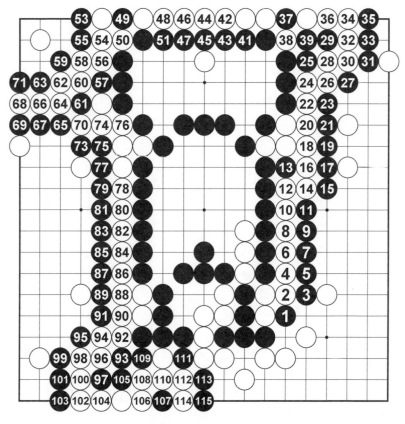

④＝❸，㉒＝❹，㉒＝❻

圖12

## 圖13 十二生肖征子珍瓏 虎 題目

圖13

# 圖 14 十二生肖征子珍瓏 虎 答案（1～115）

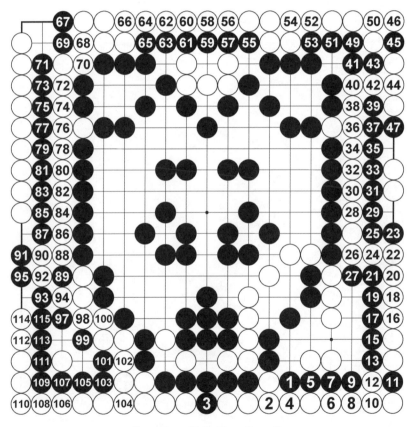

⑭＝⓫，⑭＝㊺，⑯＝�89

圖14

## 圖15 十二生肖征子珍瓏 兔 題目

圖15

## 圖 16 十二生肖征子珍瓏 兔 答案（1～115）

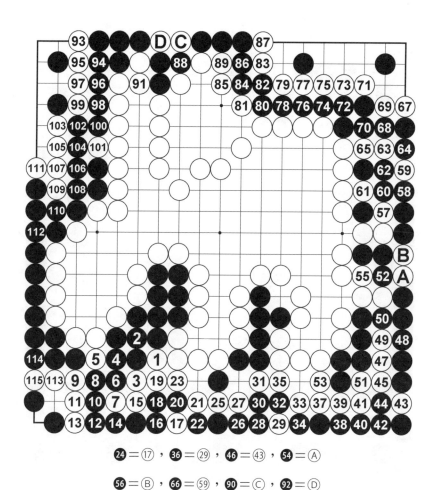

**24** = ⑰ ， **36** = ㉙ ， **46** = ㊸ ， **54** = Ⓐ

**56** = Ⓑ ， **66** = ㊴ ， **90** = Ⓒ ， **92** = Ⓓ

圖16

## 圖 17 十二生肖征子珍瓏 龍 題目

圖17

## 圖 18 十二生肖征子珍瓏 龍 答案（1～123）

⑧＝❺，㊱＝㉙，⑱＝⓱，⑯＝⓱，⑫＝⓱

圖18

## 圖 19 十二生肖征子珍瓏　蛇　題目

圖19

## 圖 20　十二生肖征子珍瓏　蛇　答案（1～175）

圖20

# 圖21 十二生肖征子珍瓏 馬 題目

圖21

## 圖22 十二生肖征子珍瓏 馬 答案（1～123）

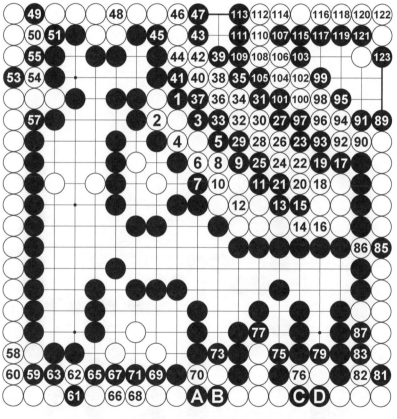

⑤=㊾，㊶=㊣，㊽=㉚，㊼=Ⓐ，㊴=Ⓑ

㊸=Ⓒ，㊿=Ⓓ，㊃=㊤，㊅=㉟

圖22

## 圖 23 十二生肖征子珍瓏 羊 題目

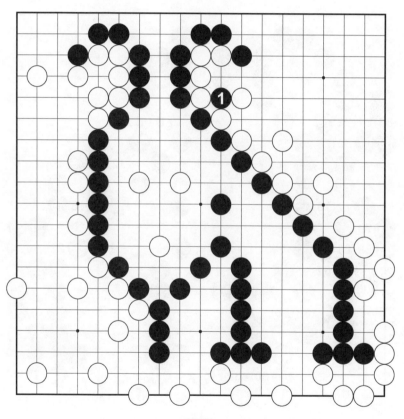

圖23

## 圖 24 十二生肖征子珍瓏 羊 答案（1～91）

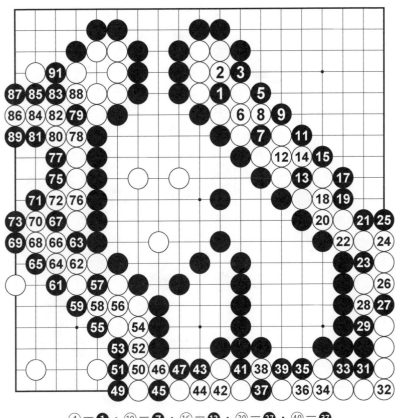

④=❶，⑩=❼，⑯=⓭，㉚=㉗，㊵=㊲

㊽=㊺，⑳=㊼，⑭=㊲，⑳=㊲

圖24

## 圖25 十二生肖征子珍瓏　猴　題目

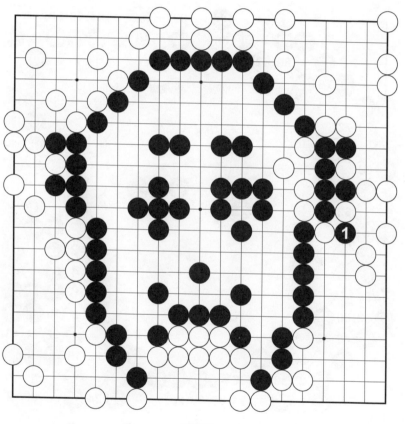

圖25

## 圖26 十二生肖征子珍瓏　猴　答案（1～121）

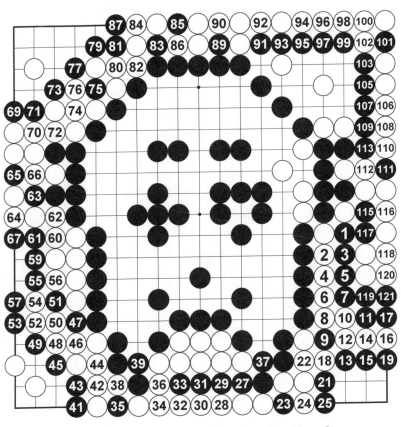

⑳＝❾，㉖＝㉓，㊵＝㉟，㊿⑧＝�，�68＝65

㉘＝㊉，88＝85，⑩4＝⑩1，⑪4＝⑪1

圖26

## 圖27 十二生肖征子珍瓏　難　題目

圖27

## 圖 28 十二生肖征子珍瓏 難 答案（1～135）

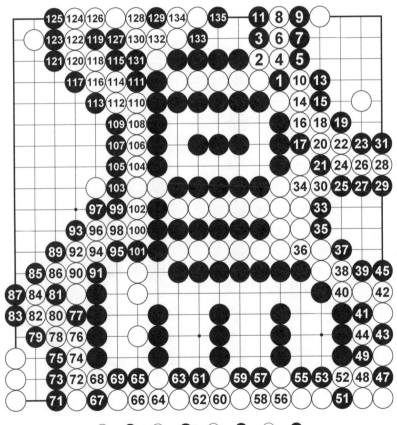

⑫＝❶，㉜＝㉑，㊻＝㊸，㊿＝㊼

�554＝㉛，⑦⓪＝�67，⑧⑧＝⑧1

圖28

# 圖 29 十二生肖征子珍瓏　狗　題目

圖29

## 圖 30 十二生肖征子珍瓏 狗 答案（1～123）

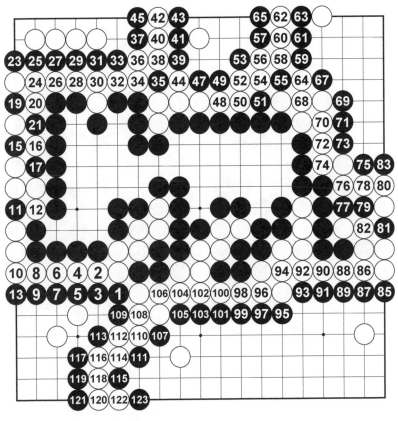

⑭＝⑪， ⑱＝⑮， ㉒＝⑲， ㊻＝㉟

⑯＝㉟， ㉔＝㊶， ⑫㊄＝⑫①

圖30

## 圖31 十二生肖征子珍瓏 豬 題目

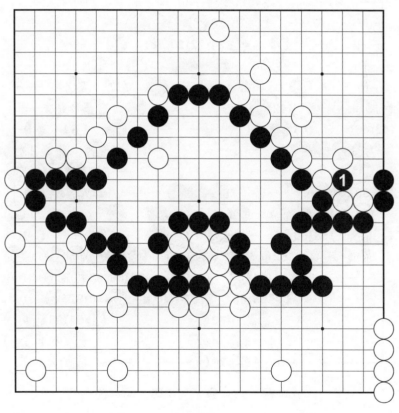

圖31

## 圖 32 十二生肖征子珍瓏　豬　答案（1～113）

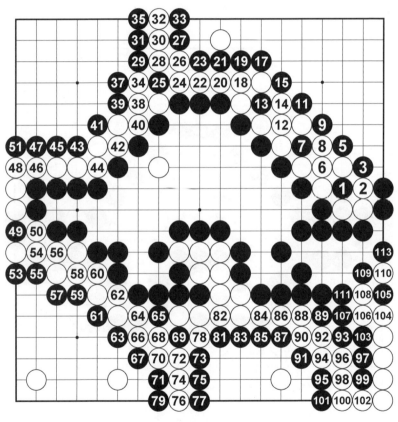

④＝❶，⑩＝❼，⑯＝⓭，㊱＝㉕

�52＝❹⑨，⑳＝❻⑨，⑫＝⑩⑤

圖32

# 第六十九課

# 名 局 研 究
# （武宮正樹——趙治勳）

## ▲教學要點

　　武宮正樹和趙治勳是日本著名的超一流棋手，武宮正樹的棋風宏大，氣勢磅礡，在中腹行棋有獨到功夫，被稱為「宇宙流」。

　　趙治勳在圍棋強國日本獲得了 70 多次冠軍，成為獲日本棋戰頭銜次數最多的棋手，同時還創造了多項紀錄。趙治勳的棋風重視實地，擅長與對手在中盤進行搏殺。對勝負非常執著，鬥志頑強，被稱為「鬥魂」。

　　本局是武宮正樹九段的名局，以宏大的模樣，犀利的攻擊，僅對弈 109 手，就取得了勝利，本局也被冠名為「氣吞山河的宇宙流」。

# ▲日本第九屆棋聖戰決賽

黑方　武宮正樹九段　白方　趙治勳九段

共 109 手　黑中盤勝

## 圖 1　第一譜（1～10）

黑 1、3、5 構成三連星佈局，白 6、8、10 是常用的星定石。

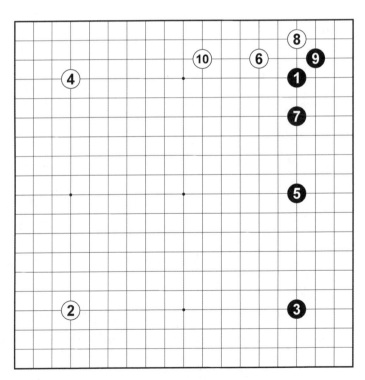

圖1

## 圖2　第二譜（11～20）

黑 11 形成四連星，白 12、黑 13 各自守角，白 14 大飛守角的同時，限制黑棋大模樣在下邊的擴張。黑 15、17 佔領左邊大場，不讓白棋形成完整的大模樣。

白 18 打入，白 20 下托，破壞黑棋的右下角。

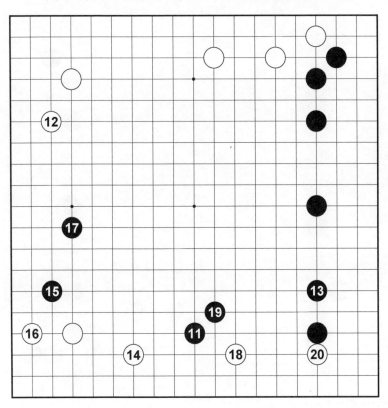

圖2

## 圖3　第三譜（21～30）

黑 21 至白 28，白棋在下邊做活。黑 29 跳，封鎖白棋，形成外勢。

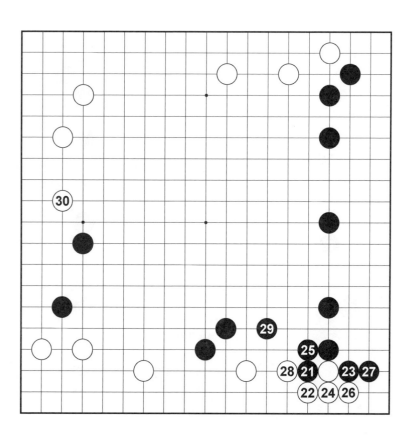

圖3

## 圖4　第四譜（31～40）

黑 31 雄踞中原，是畫龍點睛之著，從右邊到中央，形成了宇宙流。白 34 淺消，黑 35 由靠碰的方式借勁行棋，為大規模攻擊白 34 做準備。白 40 向中央出頭，爭取破壞黑棋右邊的大模樣。

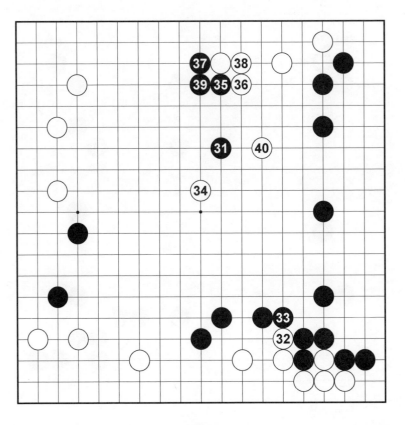

圖4

## 圖 5　第五譜（41～50）

　　黑 41、43 逐漸加強中央，黑 45、47、49 在左上角騰挪作戰。

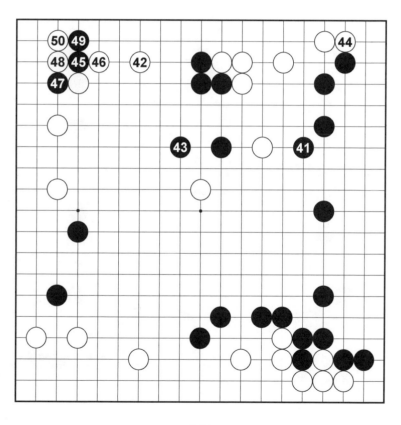

圖5

## 圖6　第六譜（51～60）

黑 51、53 靠斷，又是騰挪手筋，雖然在左邊展開戰鬥，但黑棋的主要目的就是形成外勢。

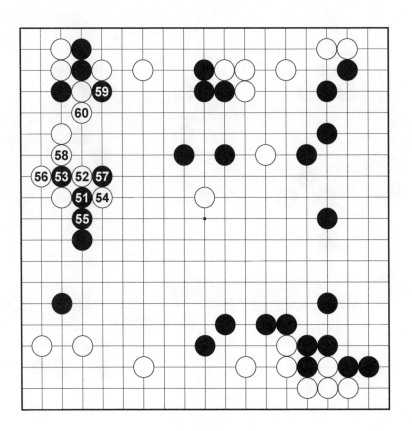

圖6

## 圖 7　第七譜（61～70）

行棋至黑 63，黑棋在左邊和左上角使用棄子戰術，實現了大規模包圍 A 位白子的戰略目標。白 64、66、68、70 奮力衝向中央。

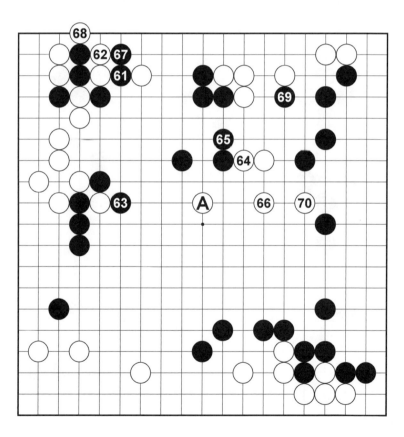

圖7

## 圖8　第八譜（71～80）

黑 73、75、77 切斷白棋中央的聯絡，黑 79 開
始進行總攻。

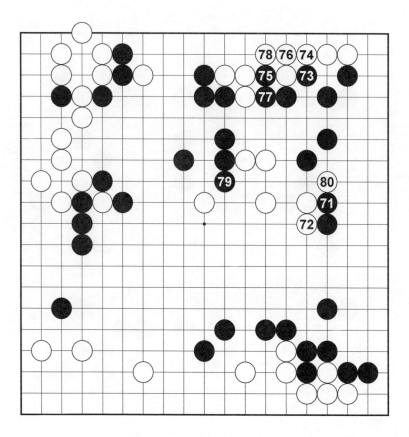

圖8

## 圖 9　第九譜（81～90）

白 82、84 前進，但黑 85 切斷嚴厲，白棋陷入苦戰。

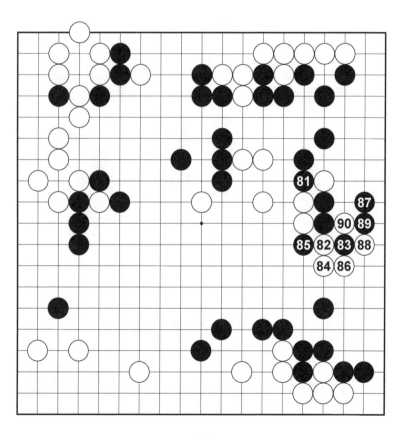

圖9

## 圖 10　第十譜（91～100）

白 92 欲逃出右邊孤棋，黑 93、95 提子，黑 97、99 封鎖出路，白棋越來越薄，已經非常危險。

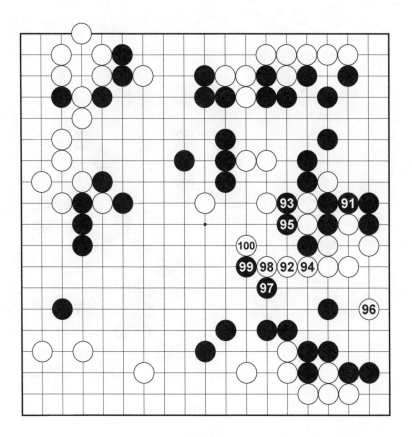

圖10

## 圖 11　第十一譜（1～9）

黑1切斷，白2以下的戰鬥無法成功，至黑9，白棋被切斷的幾塊棋，都面臨著死亡的威脅，棋形也已經破碎，趙治勳中盤認輸，武宮正樹九段獲得了勝利。

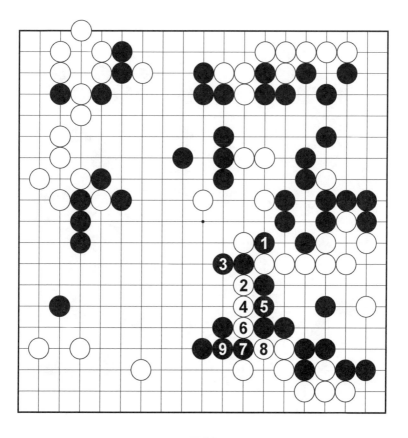

圖11

# 第七十課

# 官子手筋

## ▲教學要點

巧妙準確地收官，可以直接影響到一局棋的勝負，本節課我們一起學習官子手筋。

官子手筋主要有兩個目的：

（1）獲取先手。

（2）獲得目數利益。

# ▲課堂內容

## 圖 1

　　黑棋需要補 A 位的斷點，但如果直接下在 A 位，就會被白棋在 B 位先手擋住，黑 1 是同時兼顧兩面的官子手筋，如果白棋在 A 位斷，黑棋可以長出去和黑 1 連接上。如果白棋下在 B 位，黑棋就可以脫先了。如果白棋不肯下在 B 位落後手，黑棋以後還可以在 B 位衝出去，破壞白棋的目數，黑 1 的手筋，收到了很好的效果。

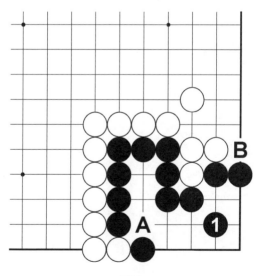

圖 1

**圖2**

如果黑棋A位沖，白棋B位擋住，白棋可以圍住7目的實地，黑棋有什麼官子手筋來縮減白棋的目數呢？

圖2

**圖3**

黑1斷是巧妙的官子手筋，白2打吃，黑3托是利用黑1的幫助，使白棋不敢在5位切斷，結果黑棋在獲得先手的同時，把白棋的目數縮減到5目，與圖2相比，本圖中黑棋得到了2目的收穫。

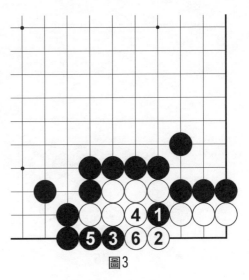

圖3

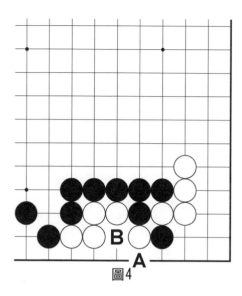

圖4

圖4

如果黑棋在A位打吃，白棋B位粘上，黑棋無法獲得目數便宜，黑棋應該怎樣收官呢？

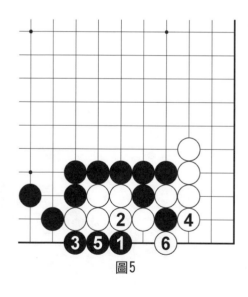

圖5

圖5

黑1點，是官子手筋，利用緊氣對殺，黑1、3、5連回，削減了白棋的目數。如果黑棋先下在3位，被白棋在1位做眼，黑棋就會損失4目棋。

**圖 6**

如果黑棋 A 位粘上，白棋也在 B 位粘，白棋右下角圍住很多目。黑棋應該以目數為重，不要拘泥於一個子的死活。

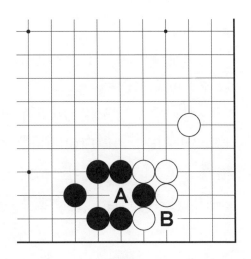

圖6

**圖 7**

黑 1 一線打吃，然後黑 3、5 先手便宜，白棋 4、6 位置的目數，被黑棋破壞了，黑棋成功。如果白 2 下在 A 位提掉黑棋一個子，黑棋就在 4 位跳進白棋角上，白棋目數損失更大。

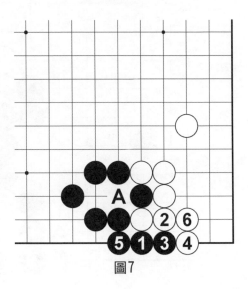

圖7

圖8

在本圖的棋形中，如果輪到白棋下子，白棋可以在5位先手扳粘。

現在黑1搶先開始施展官子手筋，雖然白2、4、6連續提子，但白棋的目數並沒有增加，黑棋卻獲得了黑5的先手擋住，使自己在A、B位增加了2目棋，黑棋的官子手筋獲得了成功。

圖8

# 第七十一課

# 名局研究
# （趙善津—王銘琬）

## ▲教學要點

　　圍棋高手都具有很深遠的計算能力，在下每一手棋之前，他們都會進行深入思考。但是由於圍棋的複雜多變，即使水準再高的棋手，也都會有計算失誤的時候。本局就是以高手看錯征子而聞名於世的一局棋。

　　本局棋的對局者是日本棋院棋手王銘琬九段和趙善津九段。王銘琬九段棋風華麗、自由奔放、天馬行空，不拘一格，人稱「怪腕」；趙善津棋風擅長戰鬥，力量強大。

# ▲日本第五十五屆本因坊戰決賽

黑方　趙善津九段　白方　王銘琬九段
共 59 手　黑中盤勝

**圖 1　第一譜（1 ～ 10）**

黑 1、3 形成錯小目佈局，白 4 二間高掛，黑 5 小飛守角，白 6 目外，黑 7 一間守角，也叫做**單關守角**。

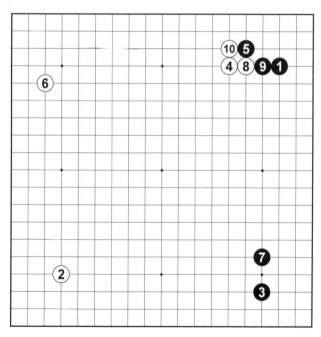

圖1

## 圖2　第二譜（11～20）

黑11立，獲得右上角實地，白12大跳，重視中央。黑15掛角，白16、18封鎖，黑19分投是好點，白20守角的同時，攔住黑棋。

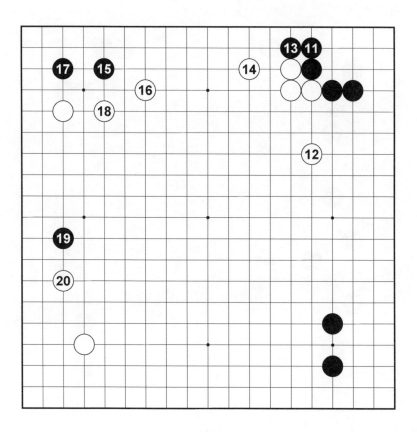

圖2

## 圖 3　第三譜（21 ～ 30）

黑 21 小飛，白 22 鎮頭是要點，白 28 再鎮，全力擴張中央。

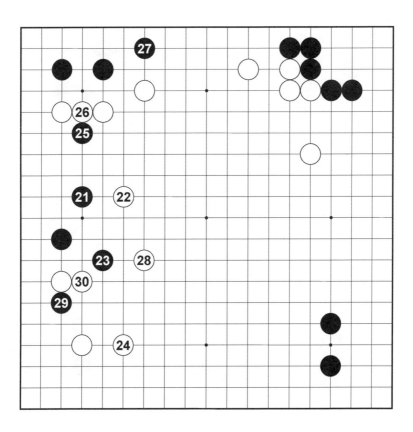

圖3

## 圖 4　第四譜（31～40）

黑 31 靠，白 32 強硬地扳斷，雙方展開了激戰。白 38 粘上斷點，重要的棋筋不能被吃掉。

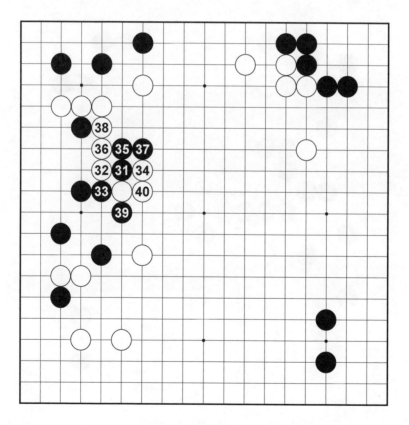

圖4

## 圖5　第五譜（41～50）

黑 41 出頭，白 42 跳，黑 43 靠，白 44 扳，黑 45 粘，白 46 雙，雙方在戰鬥的時候，一方面要進攻對方，一方面要注意自己的弱點，補上自己的斷點。

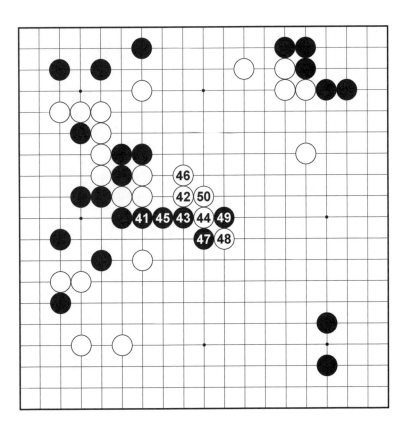

圖5

## 圖6　第六譜（51～59）

黑51長，白52壓，黑53擋住白棋，白棋的氣很緊。白54長頭，這裡價值很大，但沒想到黑55打吃，接著黑57、59連續打吃，王銘琬九段至此才恍然大悟，原來自己這一大塊白棋已經被黑棋征吃了。事已至此，白棋只能中盤認輸，這盤棋僅下59手棋就結束了。

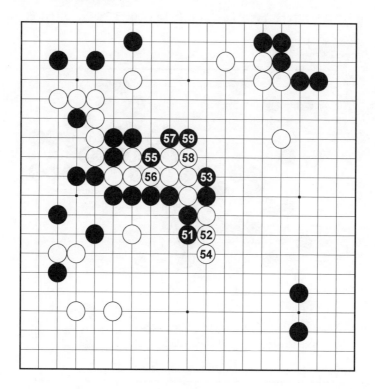

圖6

## 圖 7　參考圖（1～28）

　　被黑棋打吃後，如果白 1 以下繼續逃跑，就會形成至黑 28 為止的結果，白棋被一口氣征吃掉。在重大比賽的決賽中，僅對弈 59 手棋，就由於看錯征子而認輸，這在高手對局中是非常罕見的，而且由於這個征子的前進方向上，佈滿了白棋的棋子，而黑棋竟然能夠意外地征死白棋，這個有趣的棋形一時也成為圍棋愛好者熱議的話題，圍棋真的是奧妙無窮啊！

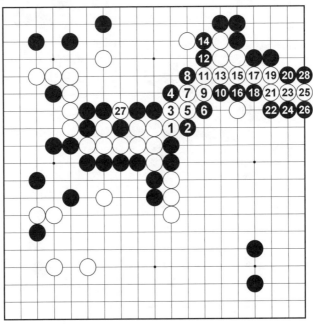

圖7

# 總複習

## 第一局　第一屆應氏杯世界圍棋錦標賽

黑方：聶衛平九段　白方：趙治勳九段

黑貼 8 點　共 173 手　黑中盤勝

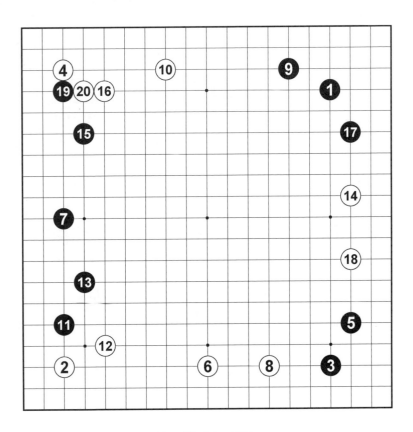

第一譜（1～20）

黑3小目，黑5守角，組成無憂角，白2、4佔領兩個「三三」，重視實地，白6拆邊，黑7分投，白8拆二，黑9小飛守角，都是大場。在佈局階段，雙方棋子就像士兵一樣，配合起來，各自建立根據地，在保護自己安全的同時，佔領地盤。

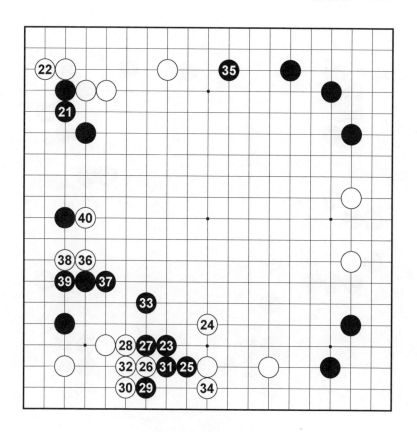

第二譜（21～40）

黑 23 打入白棋陣地，開始了中盤戰鬥，至黑 33 跳，這塊黑棋出頭了，白 36 碰，也對黑棋的陣地進行破壞。黑 37 長，切斷了白子和左下角的聯絡。

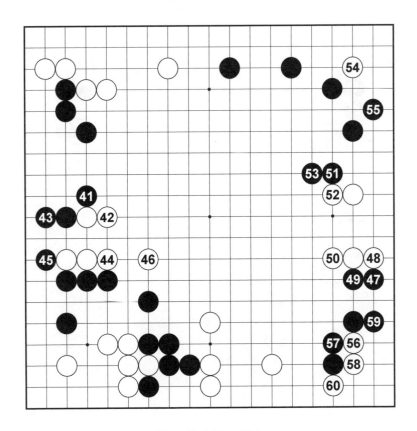

第三譜（41～60）

　　黑43好棋，補斷點的同時，可以45位渡過，黑47、49擴大右下角，白54點「三三」，想破壞黑棋右上角的地盤，黑55小尖是強硬的一手棋，白棋在右上角做不出兩個眼，無法活棋，現在黑棋形勢領先。

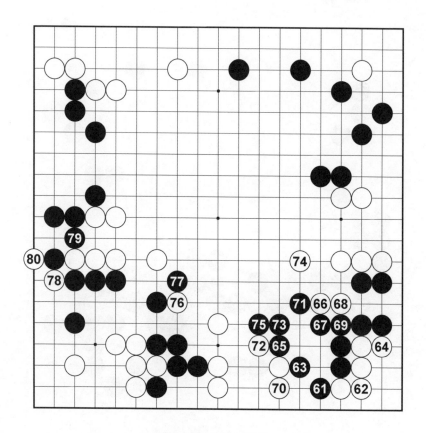

第四譜（61〜80）

　　黑 61 扳，擋住白棋的出路，黑 63 虎，補上斷
點，是應該體會學習的著法，這樣的下法，每盤棋
都有機會用到。

　　黑 65 應該下在 66 位，整塊棋的眼形會更加豐
富。白 76 碰，展開新的戰鬥。

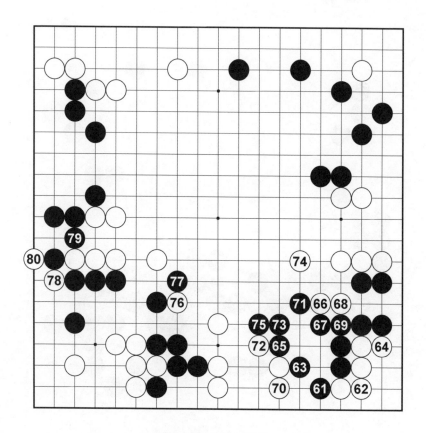 總複習 169

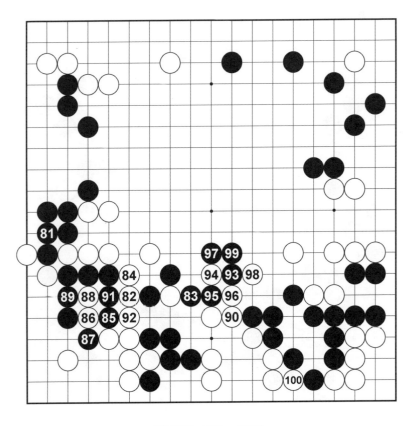

第五譜（81～100）

白82、84切斷黑棋的聯絡，黑93小飛，向外面出頭。白94跨斷之後，得到白96、98的先手，是行棋的常用步調，白100是先手，黑棋必須阻止白棋在下面渡過。

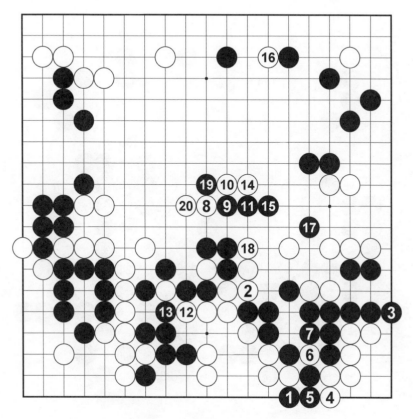

第六譜（1～20即101～120）

　　戰鬥至黑7，右下角白棋還沒有淨活，普通情況下，白棋需要「補棋」做活，但本局由於白棋形勢落後，白8搶先進攻黑棋下面一條大龍，白16碰，準備在此增加一些援兵，再攻擊下面的黑棋，黑17先下手為強，威脅著白棋整塊棋的安全。

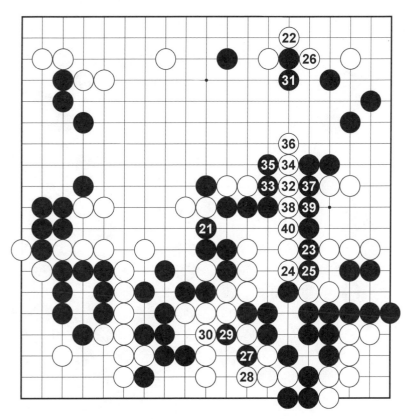

第七譜（21～40即121～140）

　　黑21補斷點，初學者經常會因為不知道補斷點，而導致一大塊棋被切斷、被殺死。白28滾打，放棄一個白子，保證了其他白子的完整連接。黑37、39沖過來之後，白棋右邊一塊棋也非常危險了。

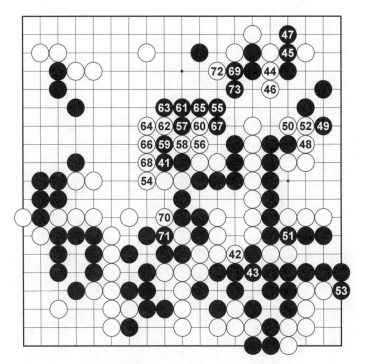

第八譜（41～73即141～173）

　　黑45、47沖下去，佔領了右上角，白44、46、48、50、52沖出來，把右邊一塊白棋連出來救活了，黑53再吃掉白棋右下角，黑棋取得了決定性的優勢。右下角白棋的死活問題，請大家研究一下，如果白棋擋住黑棋，試圖做活，黑棋怎樣淨殺白棋？黑55以下，施展了精彩的「**棄子戰術**」形成厚勢，再用黑69、73出頭，由於白棋斷點太多，已經無法繼續，黑棋獲得了勝利。

# 第二局　第十五屆富士通杯
## 世界圍棋錦標賽

黑方：李昌鎬九段　白方：李世石九段

黑貼 5 目半　共 200 手　白中盤勝

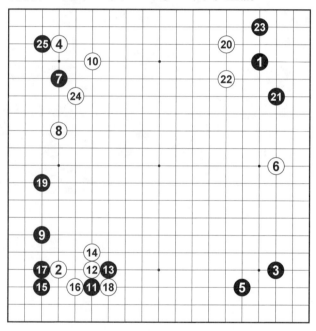

第一譜（1～25）

　　黑 1、3、5 構成「星」「無憂角」佈局，白 6
分投，雙方在左下角形成星定石，黑棋獲得左下角
實地，白棋獲得強大的外勢，白 22、24 擴張大模
樣，很有氣魄。

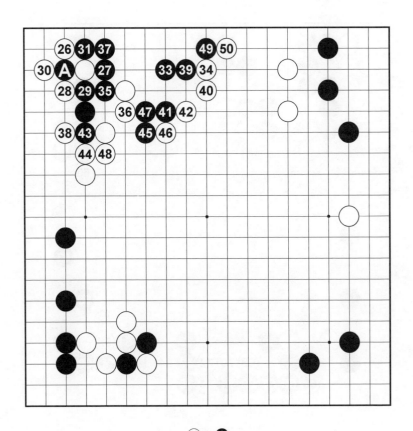

③②＝Ⓐ

第二譜（26～50）

　　白 26 開始對黑棋展開猛攻，黑 33 準備建立根據地，白 34 繼續追擊，白 46 是緊湊的好手，黑棋出頭困難。

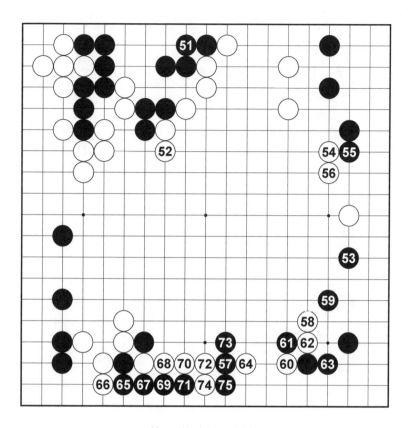

第三譜（51～75）

　　白52長，黑棋被封鎖在裡面，以後還要遭到白棋的搜刮，黑53佔領大場，白54、56加強白棋，同時形成壯觀的大模樣，白58、60、62、64準備破壞黑棋下面的地盤。黑65、67、69、71、73、75與對方形成轉換。

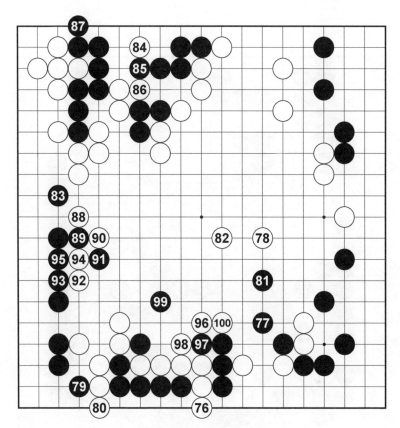

第四譜（76～100）

　　白76、黑77各自吃掉了對方幾個子，白78、82開始擴張中央。白84、86用手筋搜刮黑棋，黑87只有做眼活棋，白88、90、92、94著法緊湊有力，白100是強手。

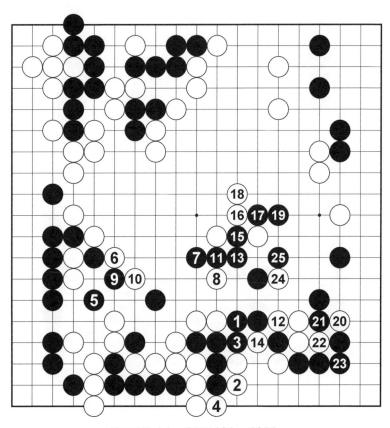

第五譜（1～25即101～125）

　　黑7以下破壞白棋中央模樣，白棋趁機連回右下角幾顆白子，白20、22跨斷嚴厲，抓住了黑棋棋形上的弱點。

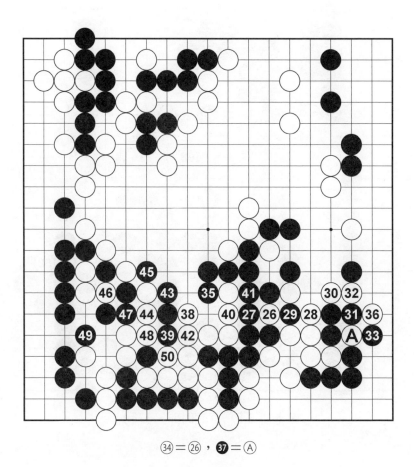

③④＝㉖，❸❼＝Ⓐ

第六譜（26～50即126～150）

白26、28做劫，黑29提劫，白30、32沖下去
後，白34「提劫」，雙方展開激烈的戰鬥，李世石
計算精確，逐漸取得優勢。

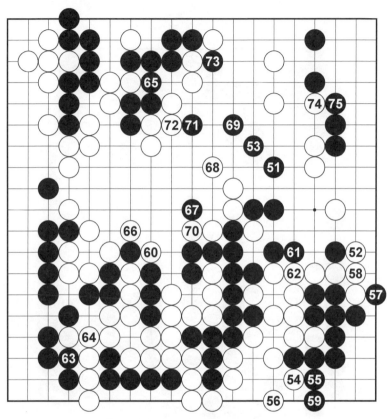

第七譜（51～75即151～175）

　　黑 51、53 全力破壞白棋中央，白 54、56 是先手，黑 59 補棋，黑 73 切斷，一爭勝負。

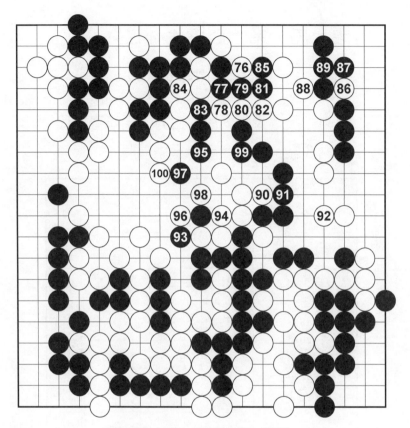

第八譜（76～100即176～200）

白76滾打，利用棄子戰術切斷黑方下面「大龍」，白90、92開始破眼殺棋，至白100，黑棋無法全身而退，中盤認輸。本局白方著法緊湊有力，妙手頻出，充分體現出圍棋的力戰之美，是李世石九段的名局。

# 第三局　第一屆應氏杯世界
# 職業圍棋錦標賽

黑方：藤澤秀行九段　白方：馬曉春九段

黑貼 8 點　共 163 手　黑中盤勝

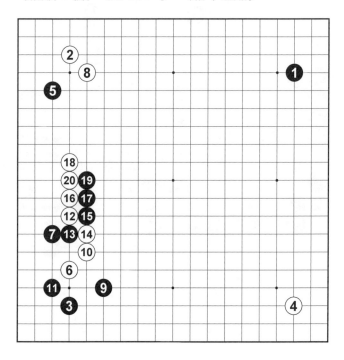

第一譜（1～20）

　　黑 7 一間低夾，黑 9 小飛，進攻白 6，對白 12 飛壓，黑 13、15 沖斷，著法積極。黑 19 長是先手，白 20 必須粘上斷點。

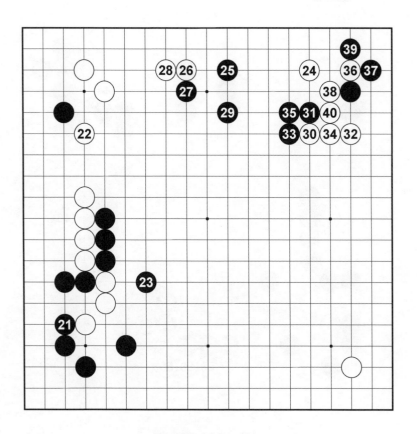

第二譜（21～40）

黑 21 連回兩個黑子，重要。白 22、黑 23 各自飛封住對方，結果黑棋滿意。

白 24 小飛掛角，黑 25 三間夾攻，對黑 31 靠斷，白 32 跳，著法靈活。

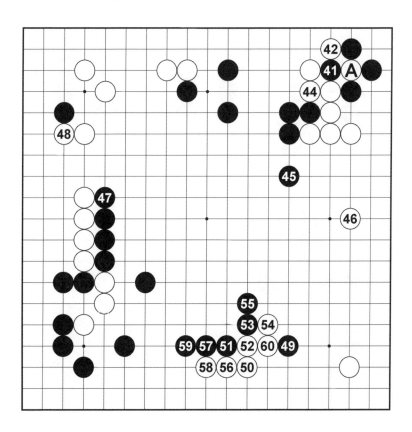

**43**＝Ⓐ

第三譜（41～60）

　　黑43下在A位粘上，白44補斷點，黑45跳，棋形好，黑49大飛掛角，白50夾攻，黑51是出人意料的妙手，這手棋控制全局，體現出藤澤秀行重視大局的華麗棋風。

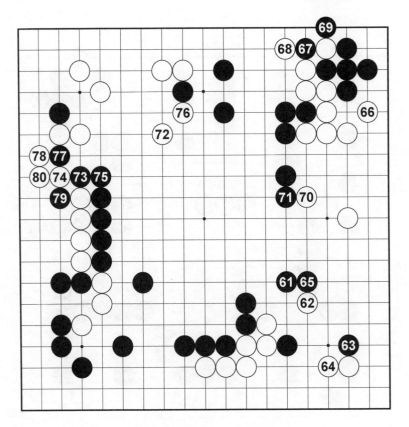

第四譜（61～80）

　　白 66 是先手，黑 67 如果不走，白棋粘在 67
位，黑棋右上角就會成為死棋，白 72 侵消黑棋中
央的大模樣，黑 77、79 之後，隨時可以吃掉白棋 4
個子。

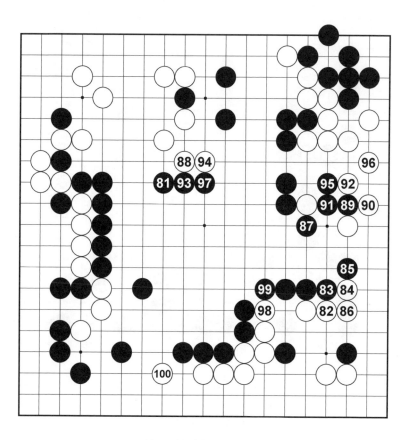

第五譜（81～100）

　　黑 81 圍中央，黑 85、87、93、97、99 擋住白棋之後，中腹形成了巨大的實地，黑棋取得優勢。

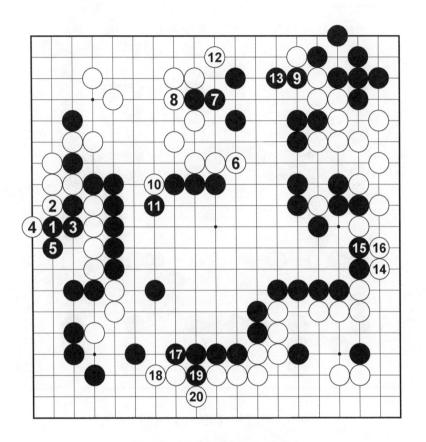

第六譜（1～20即101～120）

　　黑1、3、5，吃掉4個白子，是價值很大的官子，以下雙方在黑白邊界上，儘量壓縮對方的地盤，擴張自己的地盤。

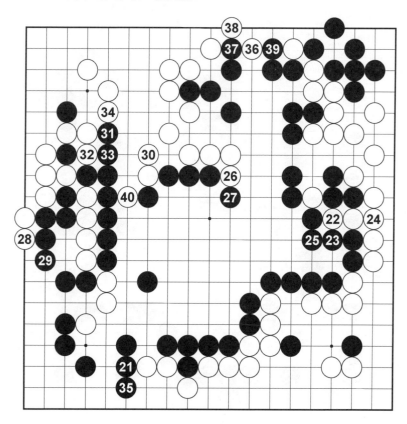

第七譜（21～40即121～140）

　　本譜雙方繼續收官，在收官過程中，要注意斷點和死活，例如黑 25、29 如果不走，就會出現大問題，受到損失。

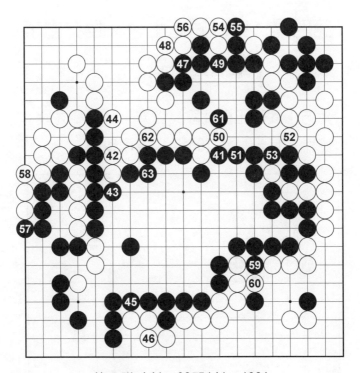

第八譜（41～63即141～163）

雙方各自擋住對方的進攻，補上自己的斷點，守住了自己的地盤，請大家注意白46、白48、黑63等幾手棋的作用。哪方圍住的地盤大、目數多，就能獲得勝利，黑棋先下，需要比對方多圍住8目棋，叫做「**貼目**」或者「**貼點**」，如果黑棋比白棋目數多不出8目，就是白棋獲勝。

本局最後黑棋目數多出十二三目，白方見無力回天，中盤認輸。

# 第四局　第一屆富士通杯世界圍棋
## 錦標賽決賽

黑方：武宮正樹九段　白方：林海峰九段

黑貼 5 目半　共 165 手　黑中盤勝

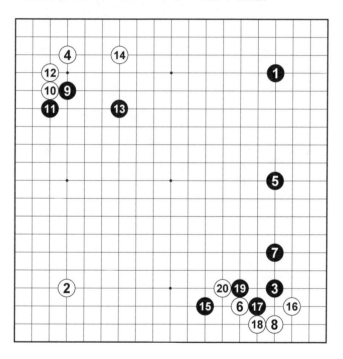

第一譜（1～20）

　　黑 1、3、5，是武宮正樹九段下出的拿手的三
連星佈局，白棋佔領邊角實地，黑棋 9、11、13、
15 取得外勢，雙方都下出了自己的風格。

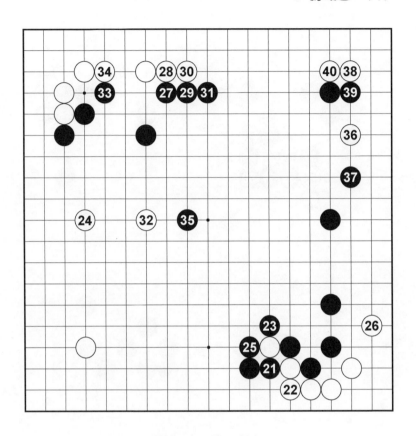

第二譜（21～40）

　　黑 21、23 征吃，白 24 佔領大場，同時引征，黑 25 提子，黑 27、29、31、33、35 配合右邊的三連星和右下角的厚勢，形成了大模樣。

　　白 36 小飛掛角，白 38 點「三三」，取得了右上角的實地。

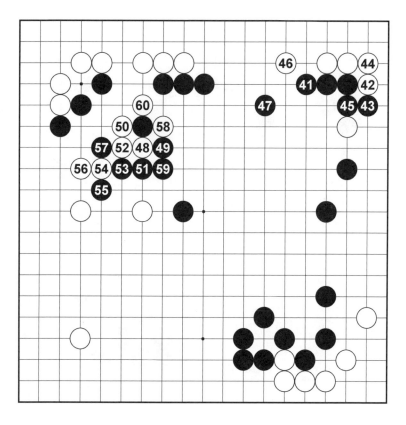

第三譜（41～60）

白42扳，黑43必須擋住，白44粘上斷點，是先手，黑棋產生了45位的斷點，必須後手粘上。白42、44叫做**扳粘**，是每盤棋都會遇到的著法，大家應該熟練掌握。白50應該下在51位退，重視全局。

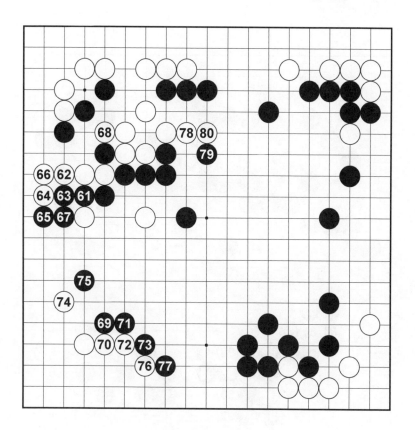

第四譜（61～80）

　　黑 61、63 一直沖下去，白 64、66 先手扳粘，
至白 68 補棋，戰鬥告一段落，雖然白棋吃掉左上
角幾個黑子，獲得了 20 多目實地，但黑棋外圍形
成了雄厚的外勢，收穫巨大，黑棋已經獲得了優
勢。黑 69 尖沖星位是華麗的一手，也是武宮正樹
的名手。

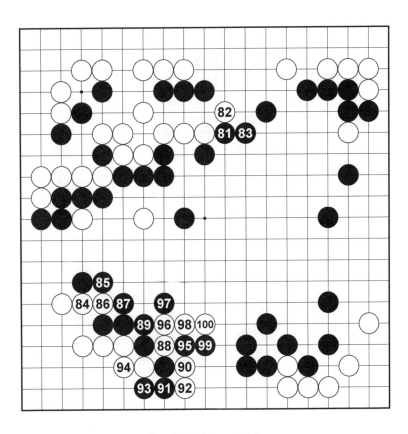

第五譜（81～100）

　　白棋在落後局面下，白88、90切斷黑棋，展開戰鬥，但由於周圍全是黑棋的勢力範圍，黑棋著法非常強硬，白方很難獲得成功。

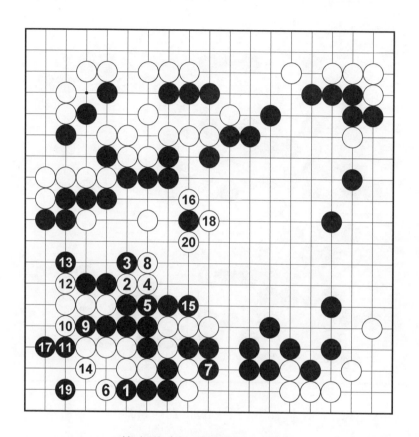

第六譜（1～20即101～120）

　　激烈的戰鬥還在繼續，白16靠，是勝負手，由於黑棋的氣也很緊，黑17、19選擇了簡明下法，吃掉角上白棋，而白棋活在了中央，雙方形成轉換，黑棋仍然掌握著局面。

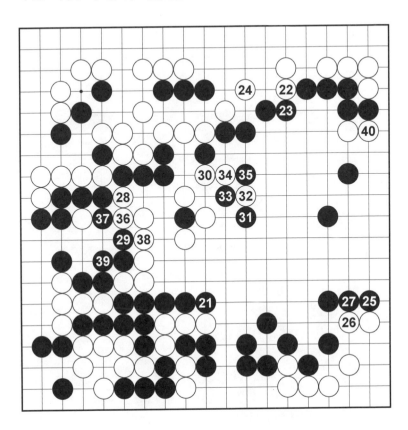

第七譜（21～40即121～140）

　　白 22、24 圍住上邊，價值巨大，但黑棋也走
到了 25、27 位的最後大棋，黑棋盤面比白棋多圍
出十幾目，白 28、30 切斷黑棋，黑 31 圍空，白 32
靠住，黑 33、35 反擊，雙方將展開最後一戰，高
手對局，即使獲得一些優勢，想要最後贏下來，也
是很不容易！

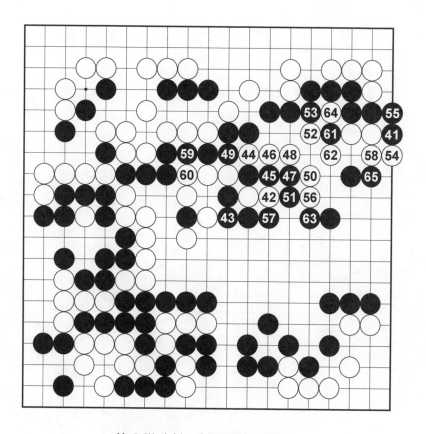

第八譜（41～65即141～165）

黑 41 阻止白棋渡過，白 42、44、46、48、50、52、54、56、58 沖入黑棋陣地，與黑棋展開對殺，黑 61 先挖一手，是對殺緊氣的好手筋，至黑165 手，黑棋對殺快兩口氣，白中盤認輸，武宮正樹成為第一位圍棋世界冠軍。

# 第五局　第二屆中日圍棋擂臺賽

黑方：武宮正樹九段　白方：聶衛平九段

黑貼 5 目半　共 188 手　白中盤勝

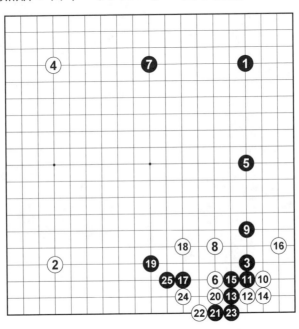

第一譜（1～25）

黑 1、3、5、7 形成了「四連星」佈局，白 8 跳，再在 10 位點「三三」，是聶衛平九段精心準備的下法，藤澤秀行認為黑 17 應該下在 18 位，重視中央，白 18 直接出動好手，出乎武宮正樹九段的預料。

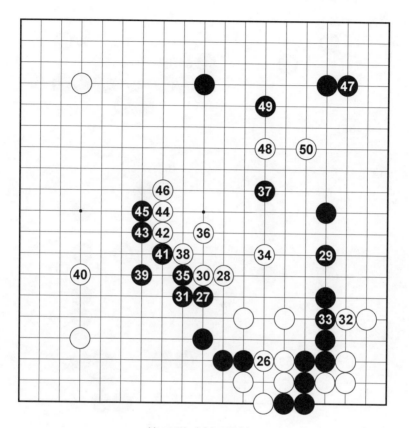

第二譜（26～50）

　　白28好手，瞄著29位打入和30位壓住的兩個好點，白棋打開了局面。黑37急於形成模樣，但被白38佔領急所，白40、42步調甚佳，白44、46厚實挺頭，白棋佈局大獲成功。

　　所以，黑37應該下在38位，破壞白棋棋形。

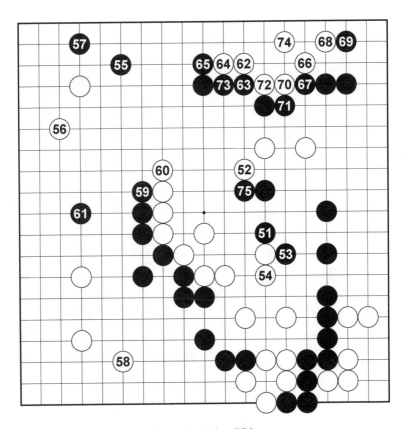

第三譜（51～75）

　　黑55至黑61，雙方各自佔領大場，白62打
入，在黑棋的圍攻之下，白棋至74順利做活，破
壞了黑棋的地盤，白棋實地開始領先。

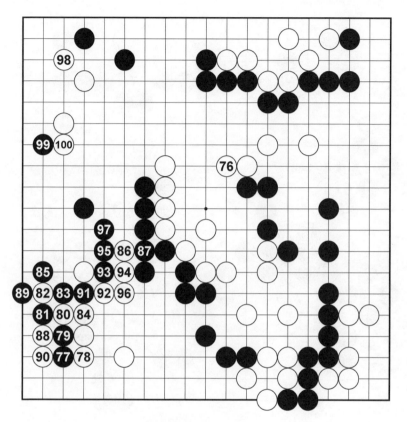

第四譜（76～100）

　　黑77點「三三」，是實戰中經常用到的下法，白80、82連扳，再把白82作為棄子，獲得了白88打吃的機會，再在90位吃掉黑77、79兩子，守住了角上的實地，這些都是高手經常採用的下法，叫做定石。

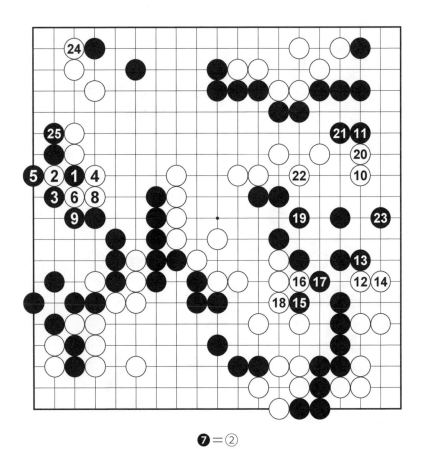

❼＝②

第五譜（1～25即101～125）

　　白12、14穩步推進，白20、22厚實地補上斷
點，白24在收取大官子的同時，加強整塊白棋，
白方的優勢逐漸明朗。

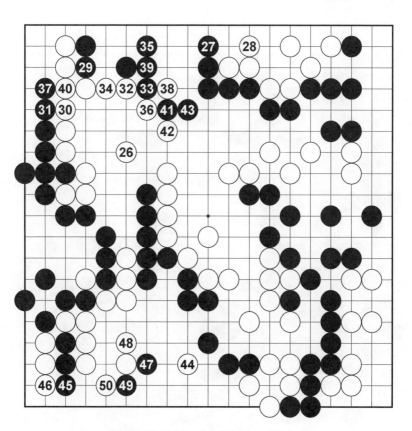

第六譜（26～50即126～150）

　　黑 27 是先手，白 28 如果不走，黑棋在 28 位夾，白棋整塊棋做不出兩個眼，就會被殺。

　　實戰中白棋著法清楚厚實，雖然雙方實地差距並不是特別大，但作為一流棋手來說，把握這樣的局面已經不算困難。

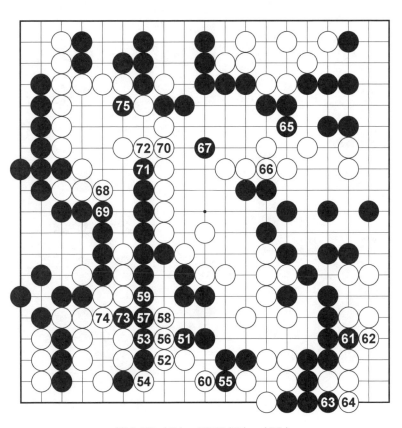

第七譜（51～75即151～175）

　　黑51、53、55、57、59、61、63、65都是先手，
威脅著白棋的安全，白棋52、54、56、58、60、
62、64、66妥善防守，連接上自己的斷點，同時擋
住黑棋的衝擊，繼續安全運轉。

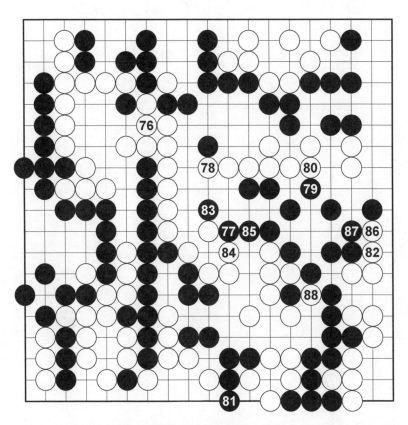

第八譜（76～88即176～188）

至白88手，黑棋全局目數落後，已經無力回
天，武宮正樹九段推枰認負，聶衛平獲得了「世紀
之戰」的勝利。

# 第六局　三星杯世界圍棋錦標賽

黑方：檀嘯五段　白方：李昌鎬九段

黑貼 6 目半　共 123 手　黑中盤勝

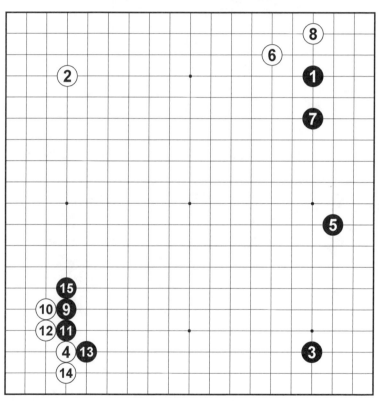

第一譜（1～15）

　　黑 1、3、5 形成了著名的「中國流」佈局，黑
9 一間掛角，黑 11 頂，形成「雪崩」定石。

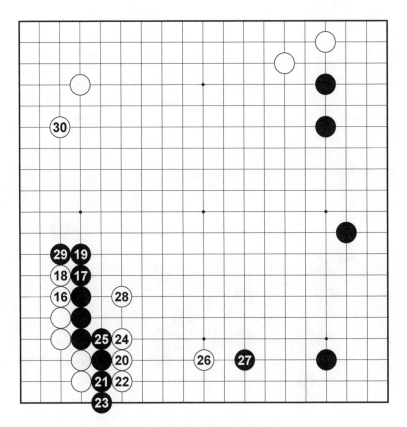

第二譜（16～30）

　　對白 16、18 長，黑棋 17、19 把頭長在前面，非常重要。黑 27 攔住白棋，在進攻白方這塊棋的同時，擴張右邊的大模樣。黑 29 拐，厚實，白 30 遵照「厚勢勿近」的原則，遠遠地限制黑棋的發展。

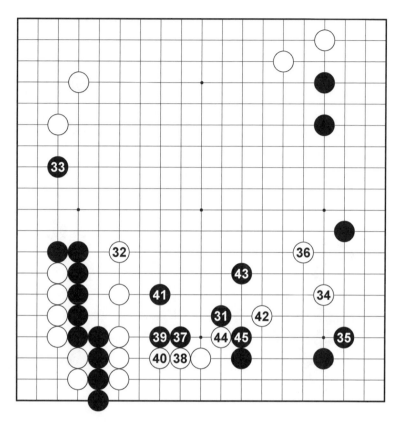

第三譜（31～45）

　　黑 31 也是「一子兩用、攻彼顧我」的好棋，
同時起到進攻對方弱棋和擴大己方地盤的作用。

　　白 32 已經威脅到黑棋大塊棋的安全，黑 33 拆
三，建立根據地。白 34、36 侵消黑棋右邊模樣，
以下雙方各施強手，在下邊展開戰鬥。

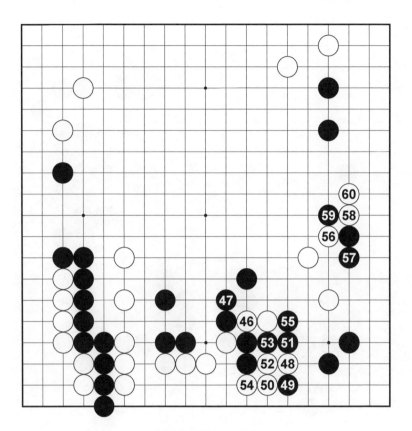

第四譜（46～60）

戰鬥至黑 55，白棋取得下邊實地，黑棋形成強大的厚勢，威脅中央幾顆白子的安全，白 56、58 進行「**騰挪治孤**」，黑 59 嚴厲切斷，雙方在此決一死戰。

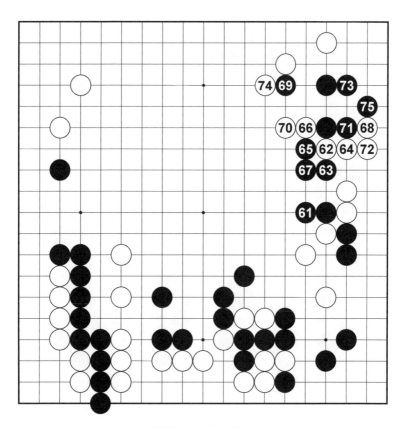

第五譜（61～75）

　　黑 61 長，白棋被切斷成兩塊，白 62 碰，是騰挪手筋，在關鍵時刻，黑 63 走出超級強手，在照顧自己幾塊棋子的同時，封鎖了白棋的出路。

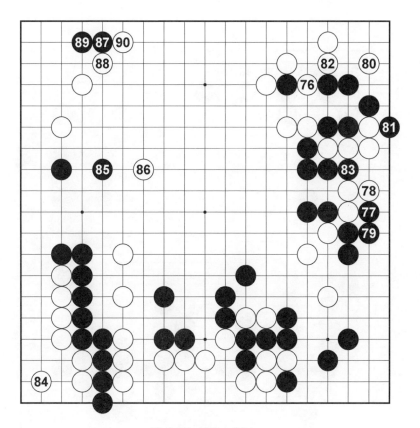

第六譜（76～90）

　　白76展開對殺，但被黑77、79扳粘，對殺的
結果是白棋少一口氣，黑棋殺掉白棋，取得了優
勢。白84冷靜補強角上白棋，準備對外圍黑棋展
開進攻，黑85先加強一下自己的大塊棋，再用黑
87、89破壞白棋左上角。

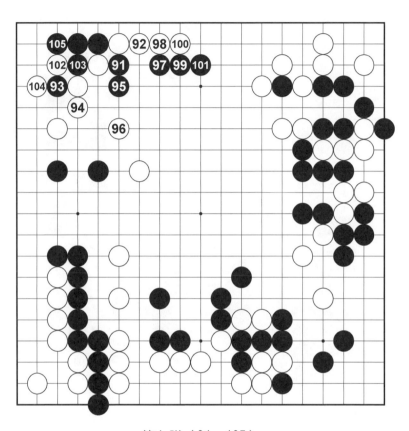

第七譜（91～105）

從黑 91 切斷開始，黑棋的著法井然有序，利
用白棋氣緊、斷點多的弱點，破壞了左上角白棋的
地盤，現在黑棋實地領先，只要注意大棋的安全，
不出問題，就可以獲得勝利。

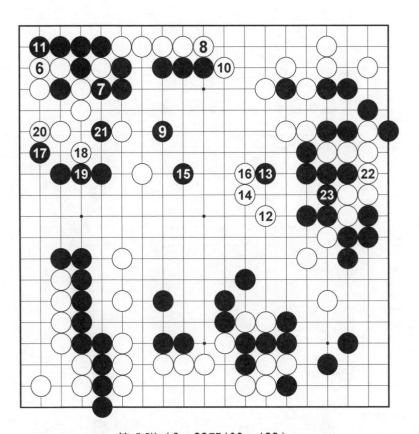

第八譜（6～23即106～123）

　　黑9以下，黑棋攻守兼備，在加強幾塊弱棋的同時，也威脅著白棋的弱點，白棋已經無計可施。

　　最後下至123手，檀嘯執黑戰勝當時「世界圍棋第一人」李昌鎬，證明了中國年輕棋手的實力。

## 第七局 日本小棋聖戰決賽

黑方：小林光一九段　白方：加藤正夫九段

黑貼5目半　共179手　黑中盤勝

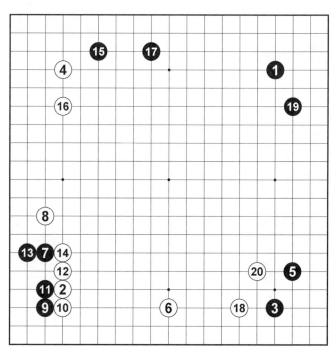

第一譜（1～20）

由於小林光一經常在重大比賽中使用黑1、3、5佈局，並且勝率極高，所以這種佈局又被稱作「新小林流」佈局，白6拆邊，黑7掛角，白8一

間夾攻，黑 9 點「三三」，以下走成常用定石，黑棋取得實地，白棋獲得外勢。

　　黑棋取得先手，再用黑 15 掛角，黑 17 拆二，黑 19 小飛守角，快速佔領大場。

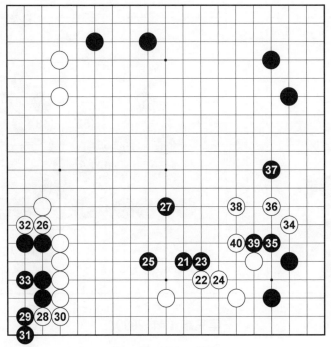

第二譜（21～40）

　　黑 21 淺消，壓縮白棋的大模樣，黑 27 向中央出頭，白 28、30 先手扳粘，白 32 也是先手，黑 33 需要補棋。如果黑 33 不補棋，就會被白棋下在 33 的左邊一路上點死。

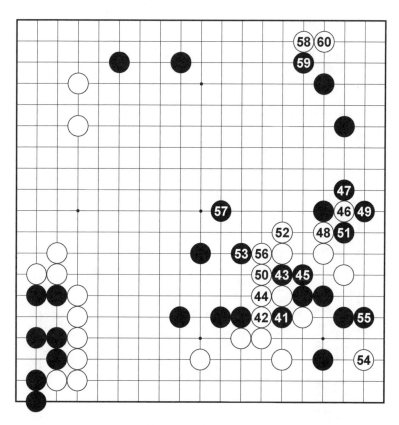

第三譜（41～60）

　　黑 43、45 威脅白棋的斷點，白 46 棄子，換來
白 50、52 的完整連接。黑 53 刺，白 56 粘斷點，
黑 57 加強中央黑棋勢力，向外面出頭。

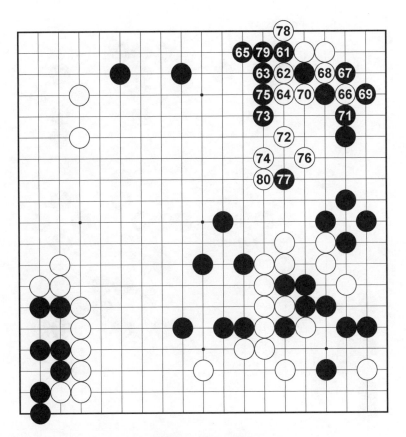

第四譜（61～80）

　　黑 61 對白棋展開進攻，白棋在右上角無法做出兩個眼，只能向外面逃跑，黑棋可以藉助攻擊的機會取得更多的收穫。

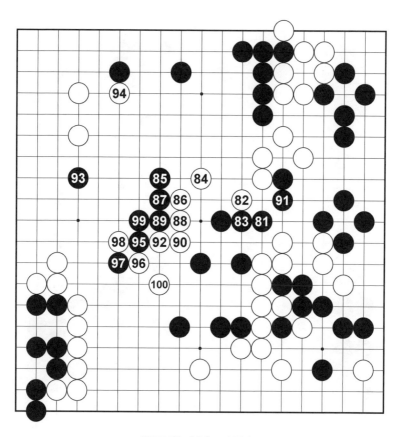

第五譜（81～100）

　　黑 85 鎮，從正面攔住白棋的出路，黑 95、97
連扳，在攻擊白棋中央「大龍」的過程中，順勢破
壞了白棋左邊的陣地。

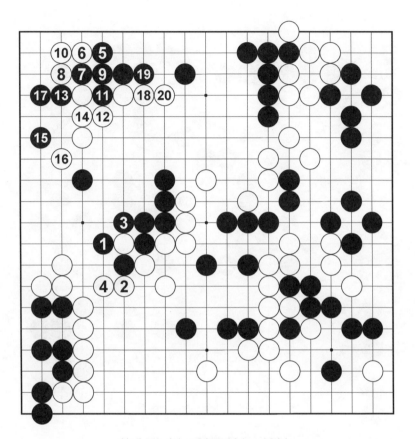

第六譜（1～20即101～120）

黑 5 小尖，搶佔實地，黑 7、9、11、13 給白棋製造斷點，接著黑 15、17 和左上角白棋展開對殺。

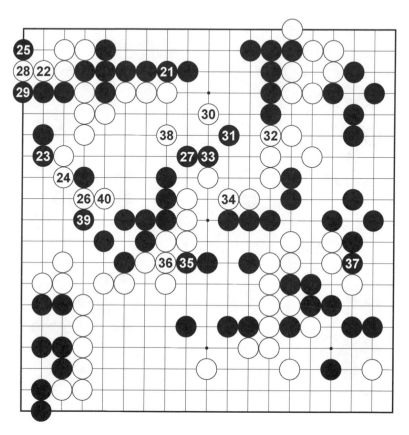

第七譜（21～40即121～140）

　　黑23先手長氣，黑25點，對殺中黑棋氣長，
黑棋收穫巨大。白26以下開始進攻黑棋大龍，黑
31、33、37幾手，都是在連接斷點。

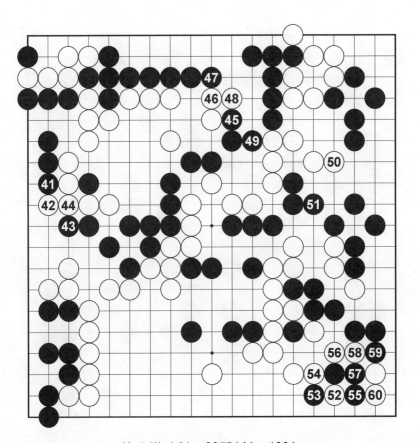

第八譜（41～60即141～160）

　　黑 45、49、51 把不安全的棋全部連接之後，大戰告一段落，進入官子階段，黑棋實地領先，已經獲得勝勢。

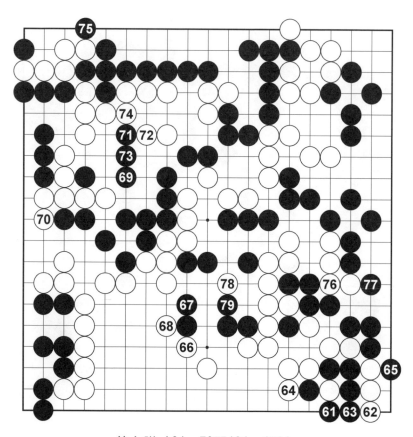

第九譜（61～79即161～179）

右下角白 64 先手擋住，再用白 66、68 圍住下邊地盤，黑 75、77 穩健補棋，至黑 79，白棋實地不足，中盤認輸。

# 第八局　世界圍棋棋王賽

黑方：孔傑九段　白方：朴永訓九段

黑貼 6 目半　共 149 手　黑中盤勝

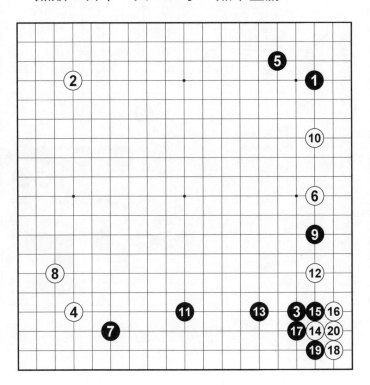

第一譜（1～20）

　　黑 1、3、5 形成最近流行的「星」「無憂角」佈局，白 6 分投，黑棋在下邊形成大模樣，白 14 點「三三」，搶佔實地。

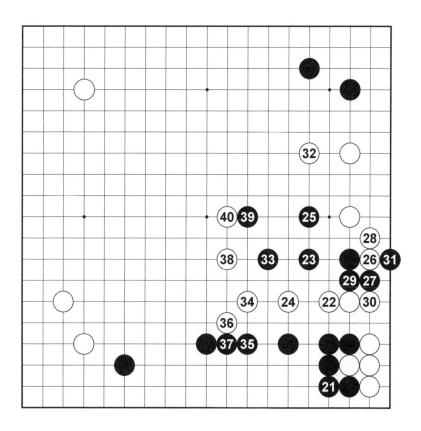

第二譜（21～40）

　　黑21粘上一子，不讓白棋直接吃子活棋，白22、24出頭，黑25以下順勢進攻，黑27、29、31切斷兩塊白棋的聯絡，黑35圍住下邊地盤，黑棋佈局順利。

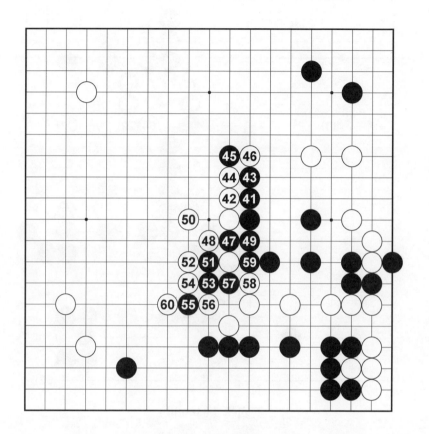

第三譜（41～60）

黑 41 以下，雙方短兵相接，展開了激戰。黑 47、49 把白棋挖出斷點，黑 51、55 斷開白棋，白棋的弱點比較多，黑棋取得了優勢。

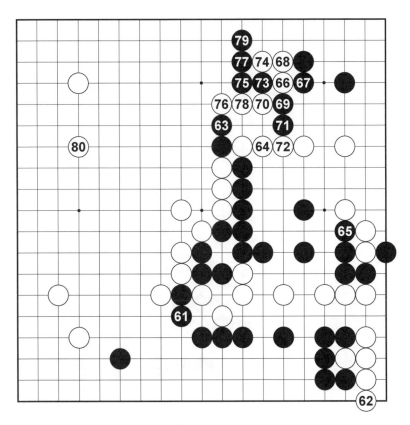

第四譜（61～80）

對黑 61 的切斷，白 62 立下做眼活棋。在上面
的戰鬥中，黑棋吃掉白 66、68、74 三個白子，佔
領了右上角的大塊實地，白 80 拆二，努力擴張模
樣，以此和黑棋相抗衡。

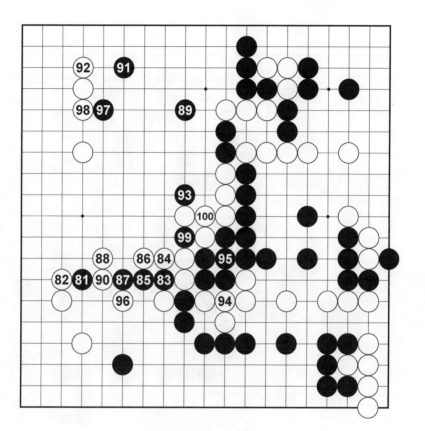

第五譜（81～100）

　　黑81、83開始尋找突破口，白84、86、88頑
強抵抗，但由於白棋斷點很多，氣也很緊，白棋
面臨崩潰的危險。黑89、91、93都是好點，黑99
撲，是決定性的一擊，白棋要被黑棋滾打包收，左
邊大模樣就會煙消雲散。

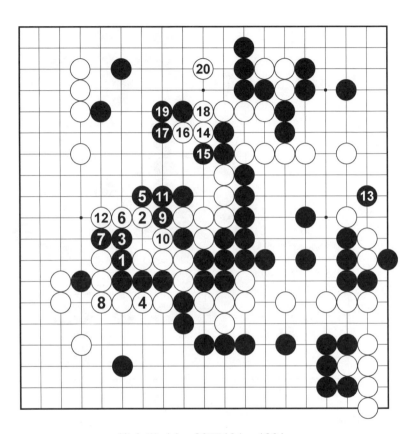

第六譜（1～20即101～120）

　　白2以下進行最頑強的抵抗，但黑棋先手加強
中央封鎖線之後，黑13對白棋展開了致命一擊，
白14、16、18、20試圖逃跑，但黑棋的包圍圈已
經無懈可擊。

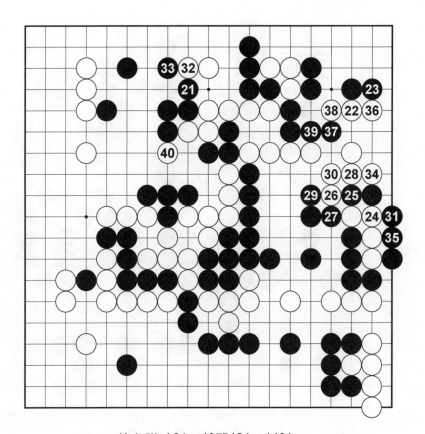

第七譜（21～40即121～140）

　　白棋左突右衝，但黑棋計算精確，白棋超級大
龍無處可逃，也做不出兩個眼。白40在黑棋封鎖
線的縫隙中扳出來，希望殺出一條血路，這也是白
棋最後的希望所在。

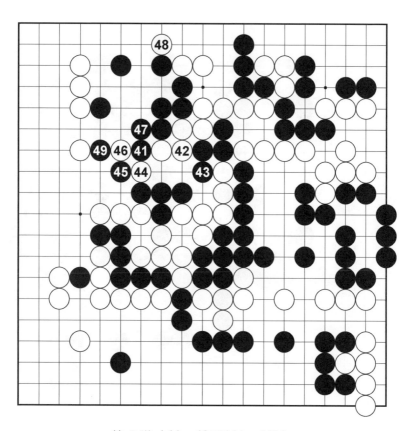

第八譜（41～49即141～149）

黑 41、43、45、47、49 封住白棋的出路，白棋大龍陣亡。經過一場驚心動魄的大戰，孔傑擊敗朴永訓，晉級世界圍棋棋王賽決賽，並奪得了最後的冠軍。

# 第九局　第三屆中日圍棋擂臺賽
## 主將決勝局

黑方：聶衛平九段　白方：加藤正夫九段

黑貼 5 目半　共 177 手　黑中盤勝

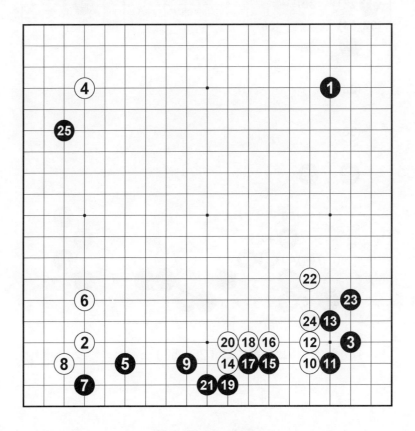

第一譜（1～25）

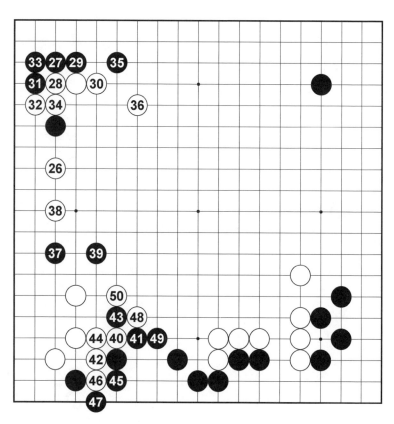

第二譜（26～50）

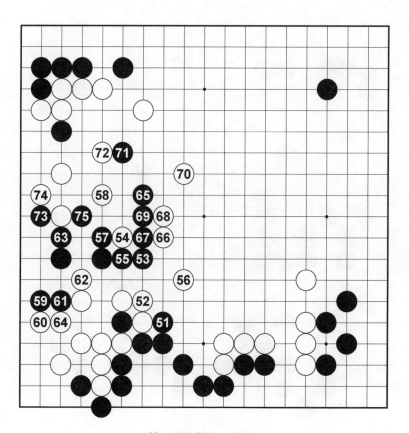

第三譜（51～75）

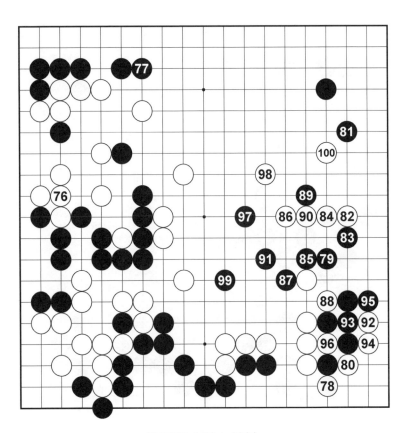

第四譜（76～100）

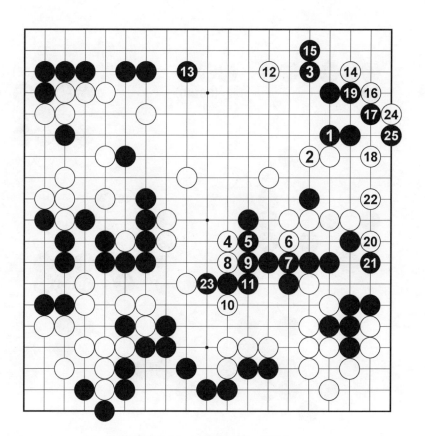

第五譜（1～25即101～125）

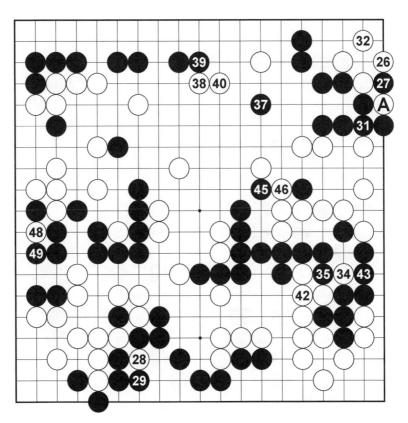

30＝Ⓐ，❸❸＝㉗，㊱＝Ⓐ，❹❶＝㉗

㊹＝Ⓐ，❹❼＝㉗，㊿＝Ⓐ

第六譜（26～50即126～150）

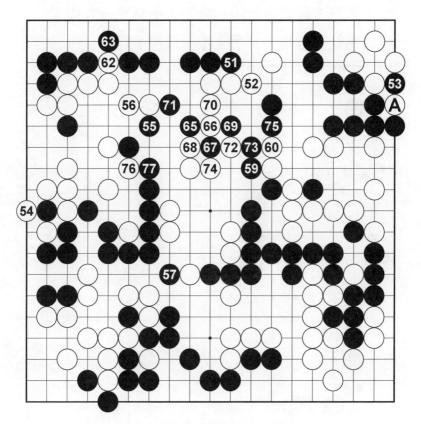

⑤⑧＝Ⓐ，❻❶＝❺❸，⑥④＝Ⓐ

第七譜（51〜77即151〜177）

# 第十局　第一屆中日圍棋擂臺賽

黑方：聶衛平九段　白方：小林光一九段

黑貼 5 目半　共 272 手　黑勝 2 目半

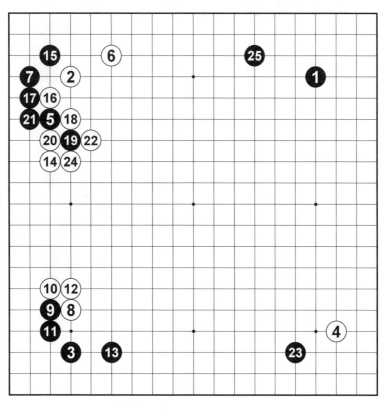

第一譜（1～25）

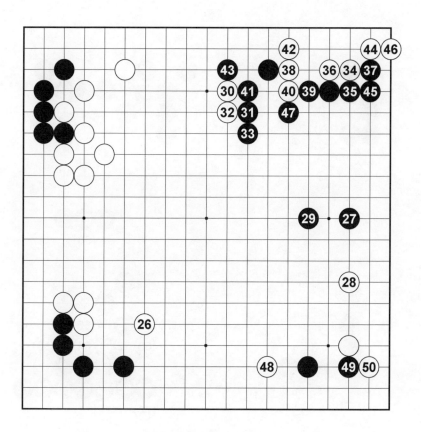

第二譜（26～50）

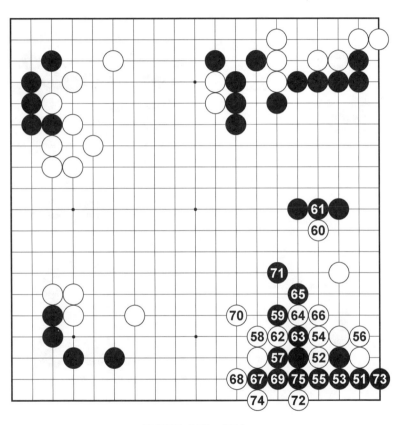

第三譜（51～75）

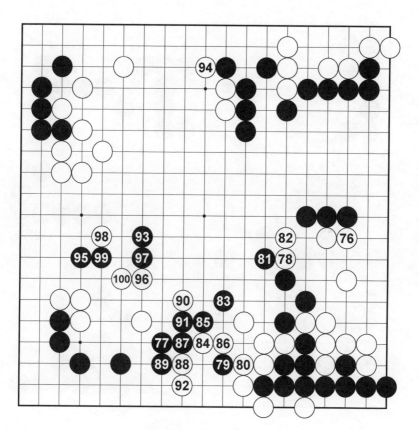

第四譜（76～100）

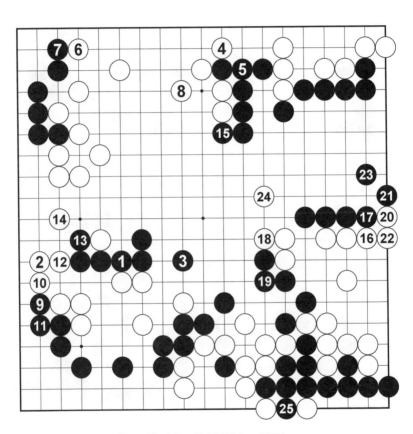

第五譜（1～25即101～125）

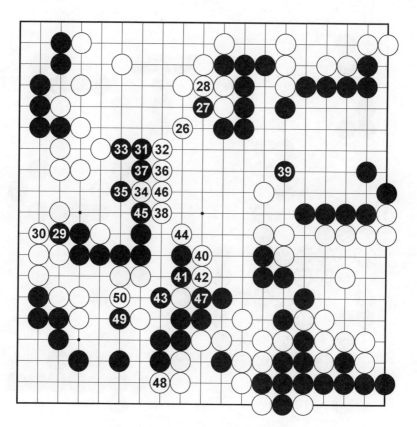

第六譜（26～50即126～150）

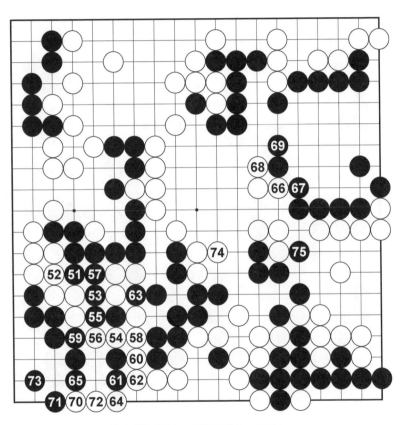

第七譜（51～75即151～175）

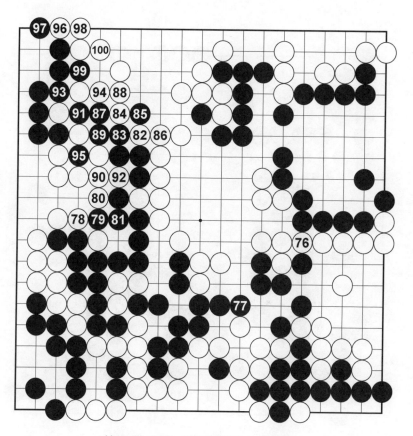

第八譜（76～100即176～200）

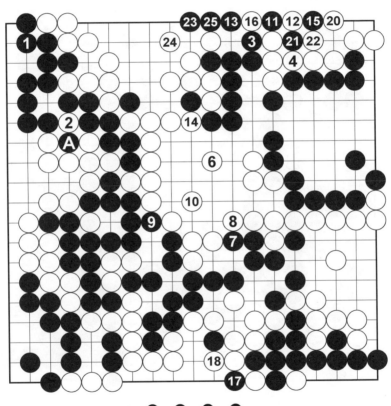

**⑤**=**Ⓐ**，**⑲**=**⑪**

第九譜（1～25即201～225）

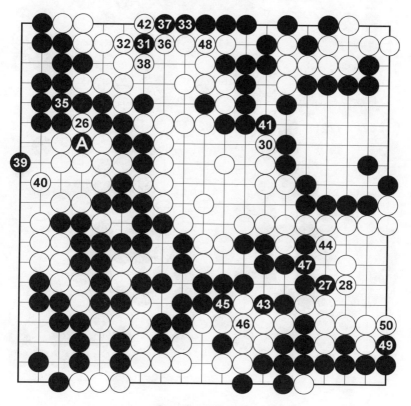

㉙＝Ⓐ，㉞＝㉖

第十譜（26～50即226～250）

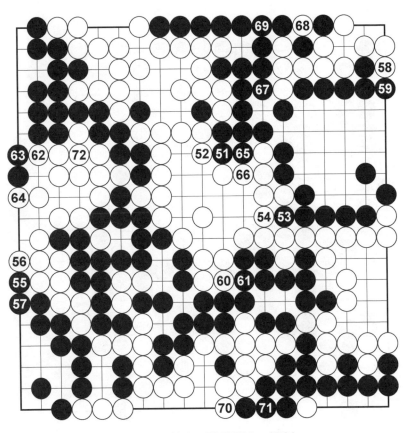

第十一譜（51～72即251～272）

# 附　錄

# 棋經十三篇

宋·張學士

## 序

《傳》曰：「飽食終日，無所用心，不有博弈者乎？」

桓譚《新論》曰：「世有圍棋之戲，或言是兵家之類。上者，遠其疏張，置以會圍，因而成得道之勝。中者，則務相絕遮，要以爭便求利，故勝負狐疑，須計數以定。下者，則守邊隅，趨作罫，以自生于小地。春秋而下，代有其人。」

則弈棋之道，從來尚矣。今取勝敗之要，分為十三篇，有與兵法合者，亦附于中云爾。

【譯文】孔子說：「吃飽了飯，一天就這麼過去了，不知道心思該花在哪裡，不是有六博和圍棋的遊戲嗎？」

　　桓譚《新論》裡說：「世間有圍棋這種遊戲，有人認為它與兵法同類。圍棋高手，遠遠地似乎不著邊際地落子，但需要的時候，這些棋子就起到合圍的作用，因此這是深明棋理而取得的勝利。水準一般的棋手，則需要雙方竭力扭殺，爭奪局部利益，因此勝負不明，必須等待終局計算子數才能知道勝負。而初學者，只是守住邊角，將一顆顆棋子填成方格狀，只為了在狹小的地域中求活。自從春秋時代以後，每個朝代都有圍棋高手湧現。」

　　可見下圍棋的奧妙流傳已久了。現在選取有關勝敗的重點，加以講述，共分為十三篇，其中有些和兵法相合的內容，也引用在文章裡面。

## 論局篇第一

　　夫萬物之數，從一而起。局之路，三百六十有一。一者，生數之主，據其極而運四方也。

　　三百六十，以象周天之數。分而為四，以象四時。隅各九十路，以象其日。外周七十二路，以象其候。

　　枯棋三百六十，白黑相半，以法陰陽。局之線道，謂之枰。線道之間，謂之罫。局方而靜，棋圓

而動。自古及今，弈者無同局。《傳》曰：「日日新。」故宜用意深而存慮精，以求其勝負之由，則至其所未至矣。

【譯文】萬事萬物的數量，總是從一開始。棋盤上的交叉點，一共有三百六十一個。一，是數字的根本，是其他所有數字產生的依託，把握了這個根本才能向四方發展。

三百六十，這是類比周天的數目。分成四個角，這是模擬四季的數目。每個角各分九十個交叉點，這是模擬每一季的天數。棋盤最外圍的七十二個交叉點，這是模擬氣候時節的變化。

棋子有三百六十個，白子和黑子各佔一半，象徵陰和陽。棋盤上的橫線、豎線叫做枰，橫線、豎線交錯所構成的方格叫做罫。棋盤方正而寧靜，棋子渾圓而靈動。從古到今，對弈中從未出現過相同的棋局。正如古書所說的：「天天都有新奇的變化。」所以，下棋要用意深遠，考慮周密，以探求勝敗的原因所在，這樣日積月累，就能夠達到更高的境界。

## 得算篇第二

　　棋者，以正合其勢，以權制其敵。故計定於內，而勢成於外。戰未合，而算勝者，得算多也。算不勝者，得算少也。戰已合，而不知勝負者，無算也。

　　兵法曰：「多算勝，少算不勝，而況於無算乎？」由此觀之，勝負見矣。

　　【譯文】下圍棋，要用正著適應局面的需要，但同時也要以隨機應變的機智制服敵手。所以，內心經過計算，而計算的結果正確與否則透過局勢顯示出來。棋還沒有下完就能算到自己勝定的，是因為算得周全。經過計算還不能獲勝的，是因為算得不夠周全。棋已經下完還不知道勝負的，是因為根本沒有計算。

　　兵法上說：「多算勝，少算不勝，何況沒有計算呢？」從這個角度來觀察，勝負是可以預見的。

## 權輿篇第三

　　權輿者，弈棋佈置，務守綱格。先于四隅分定

勢子，然後拆二斜飛，下勢子一等。立二可以拆
三，立三可以拆四，與勢子相望，可以拆五。近不
必比，遠不必乖。此皆古人之論，後學之規，捨此
改作，未之或知。詩曰：「靡不有初，鮮克有終。」

【譯文】開局時，棋子下在哪些位置，一定要
遵循基本要領與標準。先在四角星位分別擺好座
子，然後走大飛和拆二等下法。立二可以拆三，
立三可以拆四，與星位座子相呼應可以拆五。近不
必靠得太緊，遠不必分得太開。這都是古人的經驗
之談，後來學棋的人應該遵循的規律，捨棄這些方
法，改下別的，是無法取得成功的。

《詩經》裡說：「事情如果沒有一個好的開
始，就很少能有一個好的結局。」

## 合戰篇第四

博弈之道，貴乎謹嚴。高者在腹，下者在邊，
中者占角，此棋家之常然。

法曰：寧失數子，勿失一先。有先而後，有後
而先。擊左則視右，攻後則瞻前。兩生勿斷，皆活
勿連。闊不可太疏，密不可太促。與其戀子以求

生，不若棄之而取勢，與其無事而強行，不若因之而自補。彼眾我寡，先謀其生。我眾彼寡，務張其勢。善勝者不爭，善陣者不戰。善戰者不敗，善敗者不亂。

夫棋始以正合，終以奇勝，必也，四顧其地，牢不可破，方可出人不意，掩人不備。凡敵無事而自補者，有侵襲之意也。棄小而不就者，有圖大之心也。隨手而下者，無謀之人也。不思而應者，取敗之道也。

《詩》云：「惴惴小心，如臨于谷。」

【譯文】圍棋之道，最重要的是嚴謹。高手擅於在中腹的複雜地帶經營和戰鬥，水準低的棋手只能佔據邊緣，水準中等的棋手佔據角地，這是棋手們的常見規律。

圍棋諺語說：寧願損失掉幾顆棋子，也不要失去先手。有看起來是先手而實際上落後的，有看起來是後手而實際上佔先的。攻擊左邊則照顧到右邊，攻擊後邊則照顧到前邊。對方兩塊棋都是活棋，就不要去切斷。自己兩塊棋都是活棋，就不需要去連接。棋子之間不要離得太遠，那樣彼此會失

去配合，棋子之間也不要離得太近，那樣會導致棋
形凝聚侷促，效率低下。與其貪戀不重要的棋子，
而苦苦求活，不如放棄這些棋子，而取得大局的優
勢。與其無事生非，勉強行棋，不如順其自然地補
救自己的缺陷。當對手強大而自己的薄弱的時候，
先努力爭取活棋。當自己強大而對手薄弱的時候，
一定要抓住時機擴張自己的勢力。善於戰勝對手的
人不在小地方去進行爭奪，善於佈陣的人可以不戰
而勝，善於作戰的人不會在戰鬥中失敗，善於處理
劣勢難局的人，即使面對困境也不會慌亂。

　　圍棋這門技藝，開始時按照棋理形成正規態
勢，而最終要用對方意想不到的巧妙方法來取勝。
所以一定要在確信自己的棋沒有漏洞、牢不可破的
前提下，才能出其不意、攻其不備。凡是對手未遭
攻擊而自行補棋時，就表明在做好準備工作後，他
下一手就要向我方展開侵略襲擊；對方放棄局部的
利益而不去佔領時，就表明他意在圖謀全局更大的
利益。隨手下子的人，那是沒有謀略的棋手。不假
思索而倉促應對，這是走向失敗的道路。

　　《詩經》說：「小心翼翼，謹慎不安，好像腳
下是萬丈深谷一般。」下棋也必須時刻保持高度的

警覺，警惕危險的來臨。

# 虛實篇第五

夫弈棋，緒多則勢分，勢分則難救。投棋勿逼，逼則使彼實而我虛。虛則易攻，實則難破。臨時變通，宜勿執一。

《傳》曰：「見可而進，知難而退。」又曰：「執中無權，猶執一也。」

【譯文】下圍棋的時候，頭緒太多，子力就會分散，子力分散就難以互相照應。落子不要過於靠近對方的勢力，過於靠近，就會造成對手厚實而我方薄弱的局面。薄弱就容易遭受攻擊，厚實就難以打開缺口。著法要隨機應變、因地制宜，不要過於拘泥。

《傳記》說：「見到合適的機會就前進，知道難於成攻就主動撤退。」又說：「既不攻，也不守，不求有功，但求無過，不懂得權變，固執己見，是沒有好結果的。」

# 自知篇第六

　　夫智者見於未萌，愚者暗於成事。故知己之害，而圖彼之利者勝。知可以戰，不可以戰者勝。識眾寡之用者勝。以虞待不虞者勝。以逸待勞者勝。不戰而屈人者勝。《老子》曰：「自知者明。」

　　【譯文】富於智慧而有遠見的人，在事物發生前就能看出動向，愚昧的人，即使事情已經結束也還弄不明白其中的道理。所以，清楚知道自己的弱點，再來根據實際情況，來謀劃佔取對方利益的人，能夠取勝。知道何時可以進行戰鬥、何時不可以進行戰鬥的人，能夠取勝。清楚知道兵力的多少、強弱、厚薄而合理運用的人，能夠取勝。做好充分的準備，迎戰準備不充分的對手的人，能夠取勝。養精蓄銳，以逸待勞的人，能夠取勝。不在局部進行激烈爭奪，而能夠從大局上壓倒對方的人，能夠取勝。《老子》說：「能正確認識自己的人是明智的人。」

# 審局篇第七

　　夫弈棋佈勢，務相接連。自始至終，著著求先。臨局交爭，雌雄未決，毫釐不可以差焉。局勢已贏，專精求生。局勢已弱，銳意侵綽。沿邊而走，雖得其生者敗。弱而不伏者愈屈。躁而求勝者多敗。

　　兩勢相違，先蹙其外。勢孤援寡則勿走。機危陣潰則勿下。是故棋有不走之走，不下之下。

　　誤人者多方，成功者一路而已。能審局者則多勝。《易》曰：「窮則變，變則通，通則久。」

　　【譯文】下圍棋佈置陣勢，務必使棋子在整體上配合連貫。自始至終，每一著都要爭取先手和主動。對局交鋒，在勝負未分的時候，一毫一釐的差錯也不能出。如果大局已經獲得優勢，則要專心致志地注意自己棋子的死活，如果大局已經處於劣勢，那就要勇往直前地侵入對方的陣地。沿著邊緣一、二線走棋，即使最後活了，也仍舊避免不了全域的失敗。處於劣勢而又不能冷靜等待時機的，局面將更加難以挽回。心情急躁、急於求勝的人，大

多都會失敗。

雙方相互圍攻的時候，先壓迫對手向外部擴張的要點。如果被圍攻而又勢單力孤，缺少援兵，就從輕處理，不要硬去逃跑。如果情況危急，陣勢已經被瓦解，就先放置不要在這裡下子，先到其他戰場去戰鬥。所以，圍棋中有「不走之走」「不下之下」的說法。

使人犯錯誤的可能性是多種多樣的，但通向成功的路卻只有一條，只有那些仔細瞭解棋局特點、認真估計情況變化的人，才能經常得勝。《周易》說：「事物到了極限就需要改變，改變然後才能通達，通達才能保持長久。」

## 度情篇第八

人生而靜，其情難見；感物而動，然後可辨。推之于棋，勝敗可得而先驗。法曰：夫持重而廉者多得，輕易而貪者多喪。不爭而自保者多勝，務殺而不顧者多敗。因敗而思者，其勢進；戰勝而驕者，其勢退。求己弊而不求人之弊者益；攻其敵而不知敵之攻己者損。目凝一局者，其思周；心役他事者，其慮散。行遠而正者吉，機淺而詐者凶。

能畏敵者強，謂人莫若己者亡。意旁通者高，心執一者卑。語默有常，使敵難量。動靜無度，招人所惡。《詩》云：「他人有心，予忖度之。」

【譯文】一個人在安靜時，就難以看出他的性情脾氣，但一與外界事物接觸，便產生喜怒哀樂等反應，這時候就能清楚地加以辨析。根據這一道理來推測下棋，勝敗也是可以預先觀察並得出結論的。

其法則是：謹慎、穩重而不貪心的，能夠獲得更多的利益；輕率而貪婪的，反而會更容易受到損失。不貿然相爭而加強自身防禦的，獲勝的時候比較多；一味攻殺而不顧後果的，失敗的時候比較多。因為失敗而回想、檢查其錯誤的，棋藝能夠長進；因為勝利而驕傲自滿、洋洋得意的，棋藝就會減退。尋求自己的缺陷而不指望對方出現漏洞的，對己有利；只顧攻擊對手而不知道對手會進攻自己弱點的，對己有害。注意力高度集中在棋局上，其思慮必然周密；心思不集中，想著其他事情的，思慮就會渙散。目標遠大而下正著的，局勢就會有利；目光短淺而使用騙著欺詐對方的，局勢就會兌

險。能夠重視對手的人，自己也會強大；以為對手不如自己的人，會因為驕傲自大而自取滅亡。掌握了關於某一事物的知識，從而能靈活推知其他事物的人，棋藝高明；固執不變，死板僵化的人，棋藝低下。緘默不語，神態正常的人，會使對手難於捉摸。情緒波動，違反常規，會招致他人的厭惡。

《詩經》說：「別人心裡在想些什麼，我可以猜測得到。」

## 斜正篇第九

或曰：「棋以變詐為務，劫殺為名，豈非詭道耶？」予曰：「不然。」《易》云：「師出以律，否臧凶。」兵本不尚詐，言詭道者，乃戰國縱橫之說。

棋雖小道，實與兵合。故棋之品甚繁，而弈之者不一。得品之下者，舉無思慮，動則變詐。或用手以影其勢，或發言以泄其機。

得品之上者，則異於是，皆沉思而遠慮，因形而用權。神遊局內，意在子先。圖勝於無朕，滅行於未然。豈假言辭喋喋，手勢翩翩者哉？《傳》曰：「正而不譎。」其是之謂歟？

【譯文】有人說：「下圍棋把機變詭詐作為手段，以劫殺作為著法名稱，難道不是詭詐之道嗎？」我回答道：「不是這樣的。」《周易》說：「率兵出征，必須遵循一定的法則。不按法則辦事，就是兵強馬壯也是不吉利的，結局都不會好。」用兵本來不崇尚欺詐陰謀，把兵法說成是詭詐之道的，是戰國時代縱橫家的論調。

圍棋儘管屬於小道，但實際上與兵法相通。所以，圍棋的品級有很多，而下圍棋的人也是形形色色。棋品低下的棋手，完全沒有周密的考慮，一舉一動卻多用詐謀，有的用手來比劃棋勢，有的用說話來洩露心機。

具有上等棋品的棋手則與此不同，無不經過深思熟慮，根據具體情況而隨機應變，全神貫注於棋局之內，在投子之前已拿定主意，所以總是在沒有徵兆的情況下謀劃取勝之道，在可能出問題的地方防患於未然。哪裡用得著喋喋不休的言辭、翩翩翻飛的手勢呢？《傳記》說：「正直而不欺詐。」指的就是這種情況吧！

# 洞微篇第十

凡棋有益之而損者，有損之而益者。有侵而利者，有侵而害者。有宜左投者，有宜右投者。有先著者，有後著者。有緊辟者，有慢行者。粘子勿前，棄子思後。

有始近而終遠者，有始少而終多者。欲強外先攻內，欲實東先擊西。路虛而無眼，則先覷。無害於他棋，則做劫。饒路則宜疏，受路則勿戰。擇地而侵，無礙而進。此皆棋家之幽微也，不可不知。

《易》曰：「非天下之至精，其孰能與於此。」

【譯文】圍棋中有種種應該考慮到的情形：有時候表面上得益而實際上受損，有時候表面上受損而實際上得益；有時候侵佔地盤得到好處，有時候侵佔地盤卻反而受害；有時候應該在左邊投子，有時候應該在右邊投子；有應該先走的，有應該後走的；有時候應該下得緊湊有力，有時候應該不慌不忙地行棋。不要急著救出有危險的棋子，棄子應該考慮有什麼好處。有開始顯出要走近路而最終卻走了遠路的。

有時候開始顯得作用很少而最終作用卻很多的。打算加強外圍就要先攻擊對方內部的根據地，打算充實東邊就先在西邊進攻。如果對方棋形比較薄弱而又沒有眼形，可以先佔據點眼的要點。如果對其他的棋沒有損害就可以做劫。給對方讓子則行棋應該疏闊，接受對方的讓子就不要進行複雜戰鬥。選擇合適的地方進行侵入，如果沒有障礙就繼續推進。這些都是棋家深奧微妙的道理，不能不認真瞭解。

《周易》說：「不是天底下技藝極為精巧的人，誰能領略其中的奧妙呢？」

## 名數篇第十一

夫弈棋者，凡下一子，皆有定名。棋之形勢、死生、存亡，因名而可見。有沖，有斡，有綽，有約，有飛，有關，有札，有粘，有頂，有尖，有覷，有門，有打，有斷，有行，有捺，有立，有點，有聚，有蹺，有夾，有拶，有㩳，有刺，有勒，有撲，有征，有劫，有持，有殺，有鬆，有盤。

圍棋之名，三十有二，圍棋之人，意在萬周。臨局變化，遠近縱橫，吾不得而知也。用行取勝，

難逃此名。

　　《傳》曰：「必也，正名乎？」棋亦謂歟？

　　【譯文】說到圍棋，棋手所下的每一個子，都有固定的名稱。棋盤上的形勢，死生存亡，從名稱便可以觀察出來。有沖，有幹，有綽，有約，有飛，有關，有札，有粘，有頂，有尖，有覷，有門，有打，有斷，有行，有立，有捺，有點，有聚，有蹺，有夾，有拶，有裁，有刺，有勒，有撲，有征，有劫，有持，有殺，有鬆，有盤。

　　下子的名稱，共計三十二個。但是對局的棋手，用意有千千萬萬，對局中形勢也千變萬化，遠近縱橫，是不可能事先就完全知道的。想盡一切辦法爭取到的勝利，最終也難以超出這些名稱的範圍。

　　《論語》說：「一定要做的事情，就是必須辨正名稱。」下棋也是這樣的吧！

# 品格篇第十二

　　夫圍棋之品有九。一曰入神，二曰坐照，三曰具體，四曰通幽，五曰用智，六曰小巧，七曰鬥

力，八曰若愚，九曰守拙。九品之外，不可勝計，未能入格，今不復云。

《傳》曰：「生而知之者，上也；學而知之者，次也；困而學之，又其次也。」

【譯文】圍棋的品格有九種：一、入神，二、坐照，三、具體，四、通幽，五、用智，六、小巧，七、鬥力，八、若愚，九、守拙。九品之外，還有很多品格，無法計算，但都沒有達到一定的高度，這裡就不再列舉。

《論語》說：「生來就明白道理，是最上等的；學習了，然後明白道理，是次一等的；身處困頓，不得已而學習的，又是更次一等的。」

## 雜說篇第十三

夫棋，邊不如角，角不如腹。約輕于捺，捺輕于嵌。夾有虛實，打有情偽。

逢緄多約，遇挭多粘。大眼可贏小眼，斜行不如正行。兩關對直則先覷，前途有礙則勿征。施行未成，不可先動。角盤曲四，局終乃亡。直四板六，皆是活棋，花聚透點，多無生路。四隅十字，

不可先紐，勢子在心，勿打角圖。

弈不欲數，數則怠，怠則不精。弈不欲疏，疏則忘，忘則多失。勝不言，敗不語。振廉讓之風者，君子也；起忿怒之色者，小人也。高者無亢，卑者無怯。氣和而韻舒者，喜其將勝也。心動而色變者，憂其將敗也。赧莫赧于易，恥莫恥于盜。妙莫妙于用鬆，昏莫昏於復劫。凡棋直行三則改，方聚四則非。

勝而路多，名曰贏局，敗而無路，名曰輸籌。皆籌為溢，停路為芇。打籌不得過三，淘子不限其數。劫有金井、轆轤，有無休之勢，有交遞之圖。弈棋者不可不知也。

凡棋有敵手，有半先，有先兩，有桃花五，有北斗七。夫棋，有無之相生，遠近之相成，強弱之相形，利害之相傾，不可不察也。是以安而不泰，存而不驕。安而泰則危，存而驕則亡。

《易》曰：「君子安而不忘危，存而不忘亡。」

【譯文】下圍棋，邊地不如角地容易得空，角地又不如腹地便於發展。約不如捲嚴屬，捲不如戕嚴屬，夾有虛夾、實夾，打吃也如此，要看清對方

打吃的真正目的。

　　遇到對方扳時，大多要擋住，遇到打吃大多要粘上。大眼可勝過小眼，與其想出奇制勝不如多走正著。雙方單關跳相對，可以先刺。前面的路上有障礙就不要征子。沒有做好準備，不能先動手。盤角曲四，劫盡棋亡。直四、板六，都是活棋。梅花五、葡萄六等眼形被透點，大多沒有生路。邊角上的十字，不能先扭。棋盤中心有對方的棋子，就不要照搬角上的定石。

　　下棋不能太頻繁，頻繁就不免倦怠，倦怠則不能集中精神，精確計算。下棋也不能次數太少，太少就容易生疏遺忘，生疏遺忘則失誤較多。勝了不說大話，敗了不嘮叨埋怨，發揚謙讓風格的是君子，怒形於色的是小人。棋藝高的不要趾高氣揚，棋藝低的不要膽怯害怕。心平氣和、眉目舒展的，是為即將取勝而高興；心跳加速而臉上的表情發生變化，這是為即將失敗而憂慮。最令人慚愧的事莫過於悔棋，最令人恥辱的事莫過於偷子，最為美妙的棋莫過於妙在若即若離，連續打劫的棋最容易產生昏著。大凡下棋，在一條直線連行三著，就要改變著法，方四的形狀是不好的愚形。

　　勝局得到的目數多就叫做贏棋，敗局得到的目數少就叫做輸棋。劫的名目頗多，有所謂金井劫、轆轤劫（三劫循環），遇到這種情況，便成無休無止之勢，但也可根據情況在棋局的其他地方轉換，下棋的人不可不知。

　　下棋有所謂的棋逢對手（分先），有半先（三局中有兩局先走），有先兩（兩局中一局讓先，一局讓兩子），有桃花五（讓五子），有北斗七（讓七子）。在對局中，有與無相互賴以生存，遠與近相互補充促進，強與弱相互映襯烘托，利害得失相互傾斜移動，下棋的人不可不察。因此棋局安逸的時候不可以鬆懈，優勢時不可以驕傲得意。安逸時鬆懈就會發生危險，取得優勢而驕傲就會導致輸棋。

　　《易經》說：「君子處在安逸時不要忘記危險，在生存時不要忘記滅亡的威脅。」

# 跋

　　我朝善弈顯名天下者，昔年待詔老劉宗，今日劉仲甫、楊中隱，以至王琬、孫先、郭範、李百祥輩，人人皆能誦此十三篇。體其常而生其變也。

古人謂：「猶盤中走丸，橫斜曲直，系于臨時，不盡可知。而必可知者，是丸不能出於盤也。」

《棋經》，盤也。弈者，丸也。士君子無所用心，則可觀焉。

【譯文】當今擅長下圍棋且天下聞名的，比如以前的棋待詔老劉宗，現在的劉仲甫、楊中隱，以及王琬、孫先、郭範、李百祥等，每個人都能背誦《棋經十三篇》，體會其基本法則，而在實際應用中又衍生出許多新的變化。

古人說：「這就像在盤中有一個滾動的小圓球，時而橫，時而斜，時而曲，時而直，都是臨時產生的各種變化，事先不可能全都知道。但我們肯定能夠明確知道的，就是小圓球再怎麼滾動，都沒有離開盤子。」

《棋經十三篇》就像是這個盤子，下棋的人，就像是盤子裡面的小圓球。大家閒來無事，就可以看看《棋經十三篇》，體會一下其中的道理。

# 歡迎至本公司購買書籍

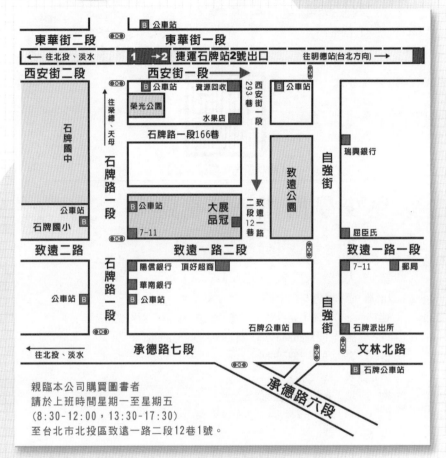

親臨本公司購買圖書者
請於上班時間星期一至星期五
(8：30-12：00，13：30-17：30)
至台北市北投區致遠一路二段12巷1號。

建議路線
1.搭乘捷運
　　淡水信義線石牌站下車，由月台上二號出口出站，二號出口出站後靠右邊，沿著捷運高架往台北方向走(往明德站方向)，其街名為西安街，約80公尺後至西安街一段293巷進入(巷口有一公車站牌，站名為自強街口，勿超過紅綠燈)，再步行約200公尺可達本公司，本公司面對致遠公園。

2.自行開車或騎車
　　由承德路接石牌路，看到陽信銀行右轉，此條即為致遠一路二段，在遇到自強街(紅綠燈)前的巷子左轉，即可看到本公司招牌。

國家圖書館出版品預行編目資料

兒少學圍棋—提高篇／李智　編著
——初版——臺北市，大展，2019[民108.07]
面；21公分——（棋藝學堂；12）
ISBN 978-986-97510-7-0　（平裝）
1.圍棋
997.11　　　　　　　　　　　108007180

# 兒少學圍棋—提高篇

編　　著／李　　智
責任編輯／于　天　文
發 行 人／蔡　孟　甫
出 版 者／品冠文化出版社
社　　址／台北市北投區（石牌）致遠一路2段12巷1號
電　　話／(02) 28233123・28236031・28236033
傳　　真／(02) 28272069
郵政劃撥／19346241
網　　址／www.dah-jaan.com.tw
E-mail／service@dah-jaan.com.tw
登 記 證／北市建一字第227242號
承 印 者／傳興印刷有限公司
裝　　訂／眾友企業公司
排 版 者／千兵企業有限公司
授 權 者／遼寧科學技術出版社
初版1刷／2019年（民108）7月

定　價／250元

大展好書　好書大展

品嘗好書　冠群可期